室井康雄親授！
最強 3步驟 畫臉神技

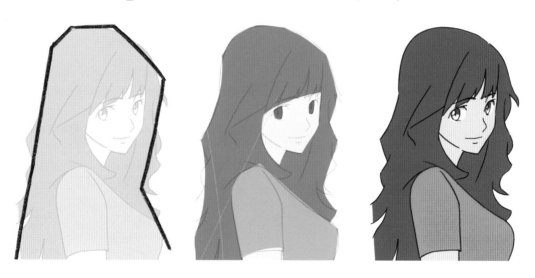

瑞昇文化

CONTENTS

書籍設計 細山田設計事務所／米倉英弘、室田潤、橋本葵　**編輯協力** CADEC　**排版** LEOPRODUCT　**印刷與裝訂** SINANO書籍印刷

按照主體、配置、細節的順序進行繪製吧！

　　如果要畫出如自己所想的圖畫，就必須按照「主體、配置、細節」的步驟進行繪製。只要照著這個步驟，一邊注意「配置、尺寸、角度」，就能自然描繪出臉部。

　　許多人在畫人臉的時候，總會不自覺地以「漂亮」、「可愛」、「帥氣」等印象為前提，於是就會特別拘泥於「細節」的表現。可是，就算表情畫得再細膩，只要臉部五官的配置不夠恰當，就會讓整張臉變得十分不協調。或在描繪輪廓的時候，輪廓和心目中理想的人物形象不同，就算之後再怎麼努力修改，還是無法繪製出完美的形象。

　　如果要畫出趨近於理想的形象，首先就必須先把重點放在「主體」。在畫布或畫格上，該用什麼樣的配置或輪廓會比較好？根據希望繪製的圖畫大小，製作一個相同大小的畫框，從專注於長寬比或角度等「主體」部分開始下筆。按照心目中的形象描繪出主體，就是畫出能夠傳達給他人的圖畫的第一步。

　　如果希望描繪的形象能夠更加具體，請參考更多接近該形象的既有圖畫、實體或照片等資料。單靠想像，當然很難畫出更好的圖畫。優秀的畫家總會提前做好調查與準備，絕對不會在形象曖昧的期間下筆作畫。

　　本書將分享不先入為主，掌握各種圖畫或樣貌的方法。一起來學習，不論描繪何種圖畫，都能夠加以運用的基礎知識吧！

　　另外，如果在掌握到「主體」之後，突然進入「細節」的描繪，就很難描繪出完美的樣貌。如果在打算描繪美麗雙眼的同時，一邊進行正確位置、大小、方向的配置，就會像耍雜技一般，加深繪圖的難度。偏偏很多人總是企圖這麼做。在努力描繪之後，才發現主體變得極為不協調，結果不得不從頭開始畫。

　　「主體」之後，應該進行的步驟是「配置」。不要試圖一口氣完成整張圖畫，以穩紮穩打的方式慢慢進行吧！

「主體」是用線劃分希望繪製的部分，「配置」則是用面劃分內部的作業。這個步驟是為了把希望繪製的部分，配置在應該繪製的地方。「細節」則是在配置完成之後，修飾各部分的線條，藉此完成整張圖畫的最終階段。

不管畫得好，還是畫得不好，肯定都有原因。天底下絕對沒有碰巧畫得還不錯這種事。請大家務必試著透過「主體、配置、細節」，確實體驗畫出完美圖畫的感受吧！

參考照片或圖片吧！

為了畫出符合形象的圖畫，把參考用的照片或圖片放在一旁，一邊臨摹吧！如果要忠實呈現，首先最重要的是概略畫出「主體」的輪廓。

取自Anime私塾網站素描會5分鐘速寫

室井的示範

絕對不能
依樣畫葫蘆

單靠「主體」的概略輪廓，還是很難忠實呈現。為了拋開習慣或先入為主的觀念，先專注於畫框，再按照「主體、配置、細節」的步驟進行描繪吧！

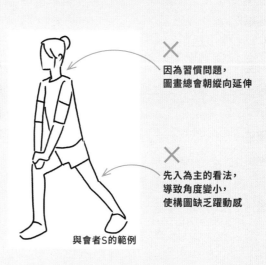

✕ 因為習慣問題，圖畫總會朝縱向延伸

✕ 先入為主的看法，導致角度變小，使構圖缺乏躍動感

與會者S的範例

PART 1　學習主體、配置、細節的基礎知識吧！

對於學習繪畫來說，在發揮才能之前，首先必須具備技術與知識。就跟運動或音樂的世界一樣，如果要精進技術，就必須學習規則與步驟。就像不踢球就學不會足球、一旦無視樂譜，即便隨興彈奏，也未必能譜出美麗旋律一樣，畫畫同樣也有所謂的規則和步驟等技術，如果不進一步學習，繪畫的才能就無法正常發揮。唯有透過技術及知識的習得與經驗累積，繪畫的天賦才能真正地開花結果。了解繪畫的必要步驟，讓繪畫的流程變得更輕鬆且順利吧！

本章節將介紹繪圖重要步驟「主體、配置、細節」。為了描繪出如自己所想的圖畫，以下介紹的內容是十分重要的基礎觀念，不管繪畫的功力好不好，請試著用全新的態度，實踐以下的步驟吧！

注意畫框

圖畫必定有畫框或外框。電影、動畫、漫畫、插畫、遊戲等表現方法，分別有不同尺寸的畫框存在，同時，我們平常也會透過各種不同的裁剪形狀，觀賞「畫框裡的人或物」。其實，真正吸引我們的並不是畫框裡面的臉部或物品等單一對象，而是被裁剪下來的整張圖（資訊）。因此，如何配置（佈局）畫框內的構圖，然後再進行修剪，將會大幅改變圖畫本身的魅力。

所有的圖畫都有畫框

把喜歡的插畫放進畫框內，試著分析佈局吧！平常繪製塗鴉等畫作的時候，只要養成畫框描繪的習慣，就能增強佈局功力。

半身像

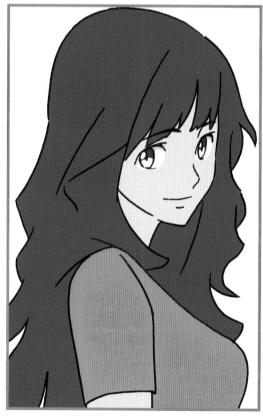

眼神特寫

決定圖畫印象的
配置或形狀，
就靠畫框決定

資訊量會隨著遠景、中景、半身像（胸上景）、特寫、大特寫等對象目標的尺寸而改變。先了解各自的適當形狀與平衡，再進一步重現吧！

各式各樣的畫框

就像圖畫有畫框那樣，所有的圖畫或動畫都有外框。如果是智慧型手機，主要就是使用縱長方形的外框；VR或現實的空間裡面也有所謂名為視野的外框。我們總是透過方形或圓形等外框，觀看所有的物品。

動畫的畫布　　　　**漫畫的分鏡**　　**書的封面**

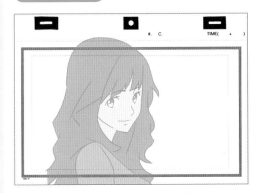

> **所謂的長寬比**　就是指畫像的縱橫比。除了電影的屏幕、電視或手機的畫面之外，照片和插畫的尺寸也可以用縱橫比來進行標示。最具代表性的螢幕長寬比（縱橫比）是A4尺寸＝1：√2、電視＝16：9、寬螢幕電影＝2.35：1等。

畫框裡面還有畫框

只要專注於水平、垂直的畫框，就能夠正確分析線的角度、配置和大小等資訊。除了畫面的畫框之外，甚至連人物的輪廓、其中以膚色呈現的臉部、臉上的眼睛，都能夠利用方形加以劃分，然後再進一步分析、掌握。

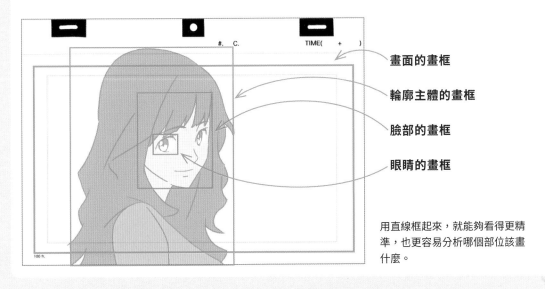

畫面的畫框

輪廓主體的畫框

臉部的畫框

眼睛的畫框

用直線框起來，就能夠看得更精準，也更容易分析哪個部位該畫什麼。

主體、配置、細節的步驟

許多人往往都把時間花在「細節」，但其實「主體」的描繪，才是通往理想畫作的捷徑。「主體」就是圖畫的設計圖。就跟建築一樣，如果沒有足夠完善的設計階段，中間工程就無法順利進行組裝，壁紙或建材等細節部分也就沒有改善的空間。圖畫也一樣，「主體」的好壞，不僅會影響配置、細節，同時也會確立出最終的完成度。

主體

在畫框內規劃身體的方向和尺寸，並進行概略的配置。在主體的繪製階段中，由於線條並不多，所以就算重畫好幾次，也不會花太多時間。在進行配置、細節描繪之前，就在這個階段確實地制定方針吧！

臨摹的圖畫

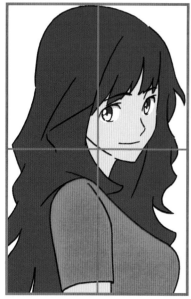

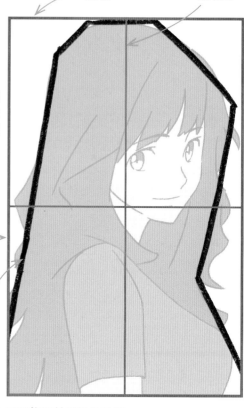

畫框　　　　　輔助線

用相同的方式，在臨摹對象和接下來要畫的紙上面，畫出畫框和輔助線

① 用長寬比一致的方形，把臨摹對象的圖畫或照片框起來

② 在畫框的正中央畫出十字輔助線

③ 用直線把背景和人物分開，分割出輪廓

不要拘泥於細微的曲線，
用直線分割出
背景和人物的邊界

配 置

這是進一步用填色的方式劃分主體，進行五官配置、平面劃分的階段。不要拘泥於細節的線條，
依照髮色、膚色、衣服顏色等各色彩進行平面劃分，在不妨礙主體印象的情況下，進行形狀的具
體化吧！

1 依顏色進行平面劃分，概略
地分區

2 眼睛也一樣，用三角形或梯
形等直線性的形狀，劃分顏
色改變的部分

**以輔助線和畫框的水平、垂直
線為基準，正確地描繪角度和
大小**

**頭髮的髮流也一樣。在配置階
段中，比起細膩的凹凸，更需
要注意概略的髮流和區塊**

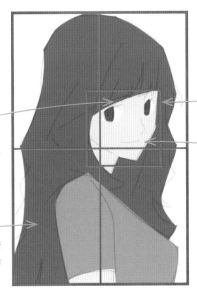

**視情況需求，使用畫框吧！臉
部或眼睛等位於中央的顯眼部
位，只要優先描繪，就比較容
易取得協調**

**嘴巴或頭髮等曲線比較複雜的
部位，先用直線標示出起點和
終點**

細 節

完成線條的階段。根據主體、配置階段所劃切出的形狀，調整線條。各部位的質感、厚度、表情
等，就利用線條的組合搭配，繪製出細微差異。

1 避免單調與平行線，讓直線
和曲線交錯，進行更詳細的
繪製

2 表現出質感與厚度

**進行調整，避免劃分成十字的
上下左右呈現相同的形狀**

**刻意讓髮流的排列不一致，讓
整體看起來更顯自然**

**不要均分線條的間隔和流動，
藉此製作出質感與立體感**

主體的描繪訣竅

「主體」是繪製理想畫作的重要設計圖。如果略過這個階段,突然就進入細節的描繪,就會逐漸偏離當初的形象。仔細思考如何在畫框中的哪個位置配置什麼,設計整個主體吧!

先用直線分區吧!

主體就盡量用簡單的直線進行劃分。只要採用直線,就能更專注於相對於畫框的角度和大小。如果突然用曲線描繪,有時就會使配置或方向的協調性變差。

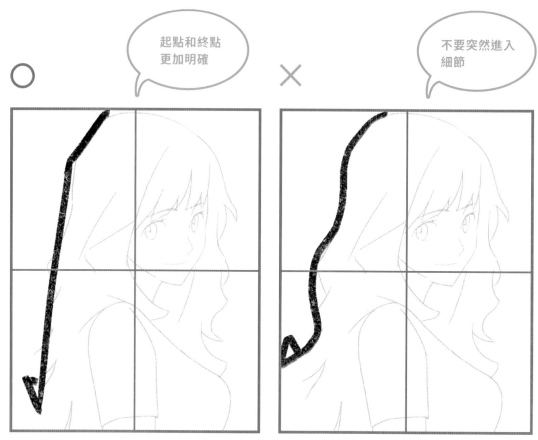

起點和終點更加明確

不要突然進入細節

採用直線劃分的話,就能更精準地專注於起點和終點的位置,不要理會平日的作畫習慣,直接描繪形狀

曲線很難掌握到主體的角度,同時也很容易搞錯線條的方向

像是削切出輪廓那樣

用直線進行劃分的時候，要注意直線的位置和角度。為了讓輪廓和完成的圖畫相同，就用宛如從正方形的黏土，慢慢削切出形狀那樣的感覺，進行劃分吧！

描繪主體輪廓的時候，就利用削切黏土那樣的感覺進行分割吧。分割輪廓的直線角度，不論太深或太淺，都會削切出不同的形狀

也要注意背景的形狀

記得也要注意輪廓外側的留白形狀。人們往往會特別專注於他們在意的部分，但如果只在意輪廓的內側或細節，圖畫就會向外擴散。從內側和外側兩個方面去確認形狀的協調性吧！

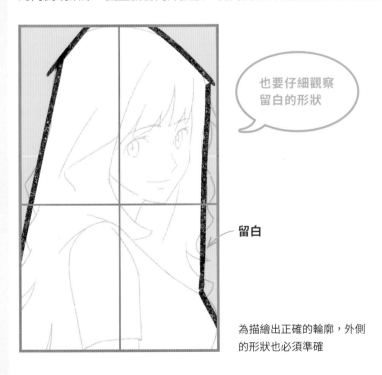

也要仔細觀察留白的形狀

留白

為描繪出正確的輪廓，外側的形狀也必須準確

利用輪廓控制主體

對於那些平常總是從骨架開始向外畫出肉體的人來說，或許很難理解從輪廓開始描繪的方式。之所以建議先從輪廓開始繪製，是因為這樣更能夠簡潔地表現主體的印象或方向性。

更專注於較長的筆畫

呈現出主體的
一致感

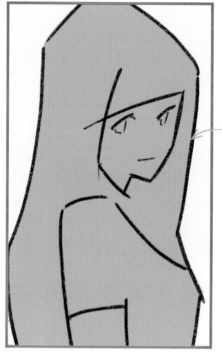

**單靠輪廓，仍可明確看
出人物的臉部轉向右方**

※這裡額外增加輪廓內部的表
現，主要是為了要與使用人
體模型的描繪方式做比較。

**在人體模型上面加入
頭髮和衣服**

主體比例顯得
不太協調

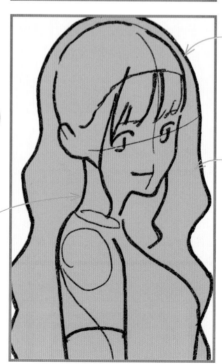

**輪廓呈現左右對稱，方
向較為曖昧**

**猛然一看，很難馬上判
斷出臉部的轉向**

人體模型

佈局中的輪廓也很重要

動畫、漫畫、電影等媒體，都有屬於各自的畫框或分鏡。多多觀察身邊喜歡的作品，不光是人物，包含畫框和分鏡在內，確實掌握、學習最佳佈局吧！

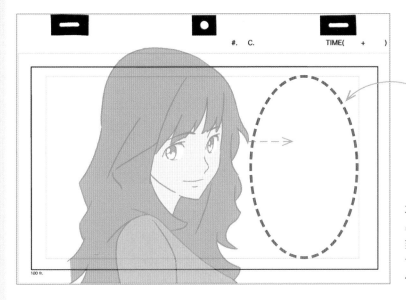

可以將觀眾的視線誘導至留白的方向

左右非對稱的佈局，能夠表現出方向性。在身體面向的方向刻意留白，人物的視線前方就會產生空間，觀眾就會產生那個方向似乎有什麼的感覺

COLUMN　**剛開始並不需要人體模型**

　　只要利用頭＝○、身體＝□等簡單的圖形組合，就可以輕鬆表現出人體。不需要採用複雜的人體模型，只要用簡單的圖形描繪人物草稿，就比較容易控制主體的協調、方向性等細節。這也是主體的重點步驟，因此不需要繪製什麼人體模型，也不需要運用什麼人體知識。不過，在配置步驟中，人體模型可以用來判別手腳的比例；骨骼或肌肉的知識則是在描繪細節的時候，比較能派上用場。

　　其實不光是人物，在描繪風景的時候，從主體到配置的步驟也是完全相同的。在主體階段劃分上下左右的面，然後在配置的階段，進行建築物或道路等的具體配置，最後細節部分才會運用到透視圖等知識。

　　配置或描繪細節時，的確需要運用到人體模型或透視圖，不過一開始還是全力集中於主體的配置吧！

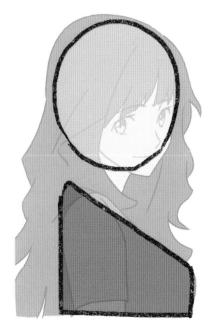

頭＝○、身體＝□。利用比較容易控制的○或□，確實製作主體的基礎吧！

避開左右對稱，畫出自然的形狀

人會下意識地畫出一致的形狀，於是就會在不知不覺間畫出上下左右對稱的圖畫。可是，在自然界中，幾乎沒有單調、平行線的形狀。只要刻意以非對稱的形狀為目標，就能畫出立體且自然的表現。

刻意畫出非對稱

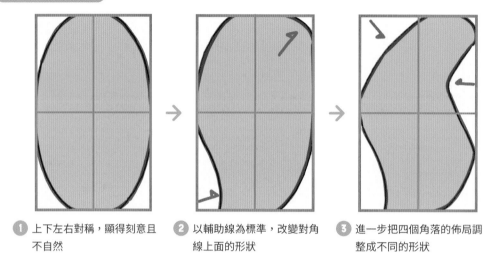

① 上下左右對稱，顯得刻意且不自然

② 以輔助線為標準，改變對角線上面的形狀

③ 進一步把四個角落的佈局調整成不同的形狀

非對稱的自然姿勢

如果把朝正面坐著的人畫成左右對稱，就會產生認真且嚴肅的氛圍。相反的，如果畫成左右非對稱，就會呈現出日常般的輕鬆氛圍。依照希望描繪的表現，調整主體的形狀吧！

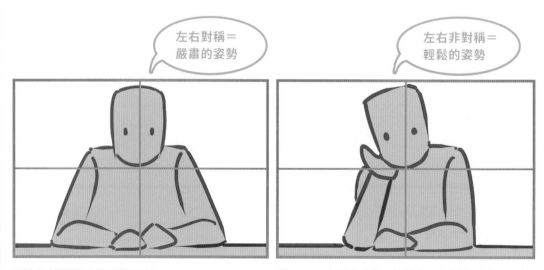

左右對稱＝嚴肅的姿勢

左右非對稱＝輕鬆的姿勢

面試官或憤怒的人等嚴肅的形象

利用歪頭、托腮的動作，繪製出左右非對稱的輕鬆姿勢

左右對稱格外有效的情況

自然界當中，幾乎沒有左右對稱的形狀。透過那種非日常性，就能做出難以親近、充滿威嚴的表現。只要在佈局中有效運用，就能表現出緊張感。

左右對稱的建築物具有莊嚴的印象

左右對稱的臉讓觀看者印象深刻

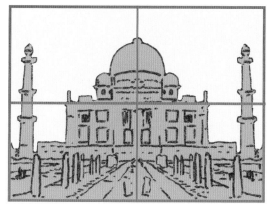

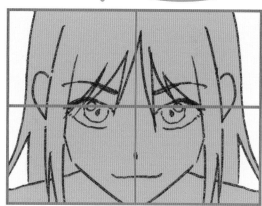

COLUMN　**圖畫的完成度幾乎取決於主體**

所謂「準備八分、工作二分」的意思是，只要在準備或設計階段多花點心思，就等同已經成功80%。說到繪圖的流程，幾乎所有圖畫的完成度都取決於繪製何種圖畫的方針，或是構圖等草稿步驟。

「圖畫的精髓就藏在細節裡，所以努力畫張漂亮的圖吧！」如果因此而把重心全放在細節部分，繪製的方針就會在描繪的過程中不斷改變，最後畫出與形象完全不同的圖畫。首先，試著把喜歡的圖畫單純化，然後分析構圖吧！根據主體的配置或構成制定方針，之後應該就能明確掌握到自己希望展現的內容。

用心描繪主體吧！舉例來說，你準備用2小時完成1張圖畫，那麼，時間的分配就應該

是，主體（企劃、構成、資料收集、草稿）1小時、配置（底稿）30分鐘、細節（描線、清稿）30分鐘。如果動畫的製作期間長達2年，就算決定企劃、劇本、設計、內容等主體構成的階段花上1年半，之後的全故事製作（配置之後）只花半年，也一點都不奇怪。在主體的構成階段中，人手、預算都比較少，隨時都能夠重新開始。可是，一旦進入配置階段，就沒辦法再次回頭，基本上，要靠細節去修正主體的設計疏失，是不可能的事情。

因此在主體的步驟之中，最重要的就是絕對的用心。

配置的描繪訣竅

「配置」就是進一步用填色色塊，區別出主體步驟所劃分的概略輪廓內部。完成主體之後，要先劃分頭髮、肌膚或服裝等內部的概略尺寸及配置，不要馬上進入細節描繪的階段。在主體之後加上一個配置的步驟，進入細節描繪時，就能更專注於線條的描繪。

用色塊分區

頭髮、肌膚或衣服等，以顏色改變的部分為基準，用筆粗略地填色，進行區域的劃分。注意各個部位的尺寸大小，決定位置和角度吧！

按照顏色分區喔！

※如果是數位繪圖，就塗上實際的顏色，製作成底稿。手繪的情況也一樣，只要先用色鉛筆塗上顏色，就更容易掌握協調性。

以這張圖來說，只要從臉和右眼等靠近中央的部分進行分區，就比較容易取得相對於主體的協調配置

重點在協調位置

和主體一樣，把正確的角度和尺寸視為首要目標吧！在配置階段中，只要能夠取得絕佳的協調位置，進入細節階段的時候，只要稍微加上強弱，就能繪製出一幅好的圖畫。為了取得正確的位置，用直線或單純的圖形等更淺顯易懂的形狀進行劃分吧！

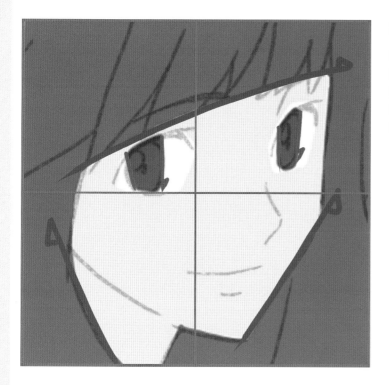

配置的肌膚或眼睛

不要理會光線或瞳孔等細節，只看顏色改變的部位。用三角形或梯形等單純的形狀進行劃分，將重點放在方向或位置

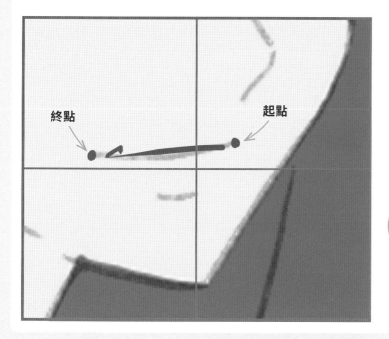

終點　　　起點

配置的嘴巴

決定起點和終點、曲線開始的位置。如果一開始就畫出平滑的曲線，就無法確定位置，很難重現出希望描繪的形狀

在配置階段決定位置

用單純的形狀看待

在配置階段中，最需要注意的部分，是盡可能用單純的形狀去描繪五官，並正確地配置五官的方向或位置。眼睛和耳朵往往會用慣用的繪圖表現，用以增加強弱，不過這樣的方式，反而會讓方向變得曖昧。

配置的側臉眼睛

希望增強眼瞼的強弱，但是反而很難掌握正確方向。用粗略的三角形畫個概略，決定眼睛的方向和黑眼球的位置吧！只要用單純的形狀去看待，就能夠更輕易地掌握視線的方向

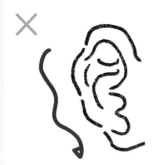 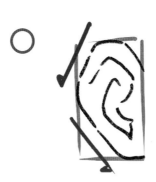

配置的側臉耳朵

很多人會連耳朵裡面的部分都畫出來，不過，那個部分還是留到細節階段再處理吧！切除直角的長方形比較容易掌握形狀。用單純的形狀配置頭部和眼睛間的位置關係吧！

使用輔助線

和主體步驟一樣，配置階段也要視情況需要來善用畫框。另外，除了畫框之外，還可以搭配水平、垂直的輔助線，以其作為座標軸，藉此取得正確的角度或位置。

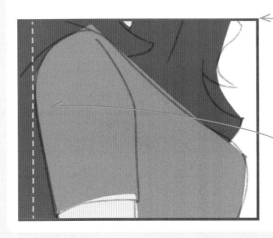

希望繪製的部分是縱長？
還是橫長？
先用畫框確立主體的形狀

檢視與背景等周邊之間的協調性，
避開左右上下的對稱，
同時決定線條的方向。
視情況需要，巧妙地運用輔助線

以正中央為基準

假設要找尋直線1/4處的時候，與其隨便亂選，不如先鎖定中心點，然後再進一步選取其中的中央位置，就能更精準地找到1/4的位置。描繪曲線的時候也一樣，就像數軸那樣，先掌握中心點，然後再進一步均分，藉此求出標準吧！

曲線的情況

只要用直線把起點和終點連起來，就能簡單找到中心點。習慣之後，就能夠在沒有輔助線的狀態下進一步想像。因為很難邊畫邊思考位置，所以要在配置階段用直線鎖定位置和方向，強弱差異則留到細節階段再進行處理

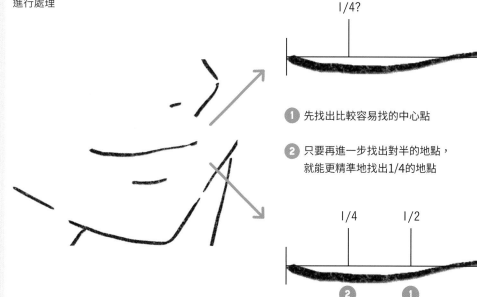

很難馬上找到1/4的位置

1/4?

1 先找出比較容易找的中心點

2 只要再進一步找出對半的地點，就能更精準地找出1/4的地點

1/4 1/2

2 1

半側臉的情況

只要從靠近中央的部位開始配置，其他部位的配置就會變得更容易。以半側臉的情況來說，外側的眼睛位於中央附近，只要從那個位置開始配置眼睛、鼻子和耳朵等五官，就能自行確立整體的樣貌

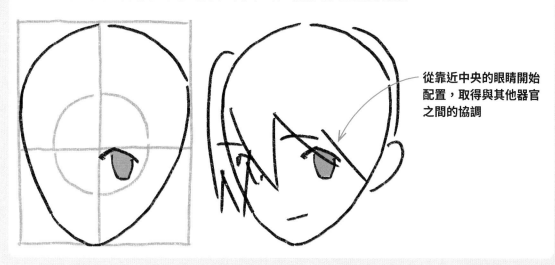

從靠近中央的眼睛開始配置，取得與其他器官之間的協調

細節的描繪訣竅

「細節」是以主體、配置為基礎，彙整完整線稿的階段。只要主體和配置階段都有正確掌握位置，最後就能專注於線條的強弱與質感。避開簡單、單調、平行的線條，營造出自然的氛圍吧！

調整線條

為描繪的線條增加些許強弱，進行最後的潤飾。如果輔助線或不需要的線條太多，導致分不清哪些線條應該描繪，就試著增加繪製的程序。例如，用軟橡皮擦淡化線條，或是把繪圖軟體中的圖層分開，再進一步使圖層淡化、穿透等，讓線條更容易選取吧！

> 增加細微差異，調整線條

連接筆畫，讓線條宛如一條長線

就像用筆寫字那樣，讓線條的起筆與收筆慢慢變細。把起筆②重疊在收筆①上面，就能自然地連接。為了讓任何線都能適合完成的圖像，要多加注意線條的方向和角度

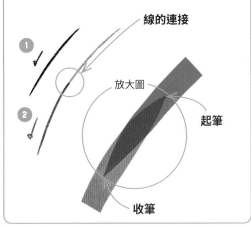

線的連接

① ②

放大圖

起筆

收筆

避開簡單、單調、平行線

細節階段就利用曲線、翹曲、弧線等各式各樣的線條，表現出立體感或質感等細微差異，逐步調整線條吧！位於自然界的物品幾乎都是形狀不一致，所以不要依賴手部習慣，索性打破平行或對稱，讓整體更顯自然吧！

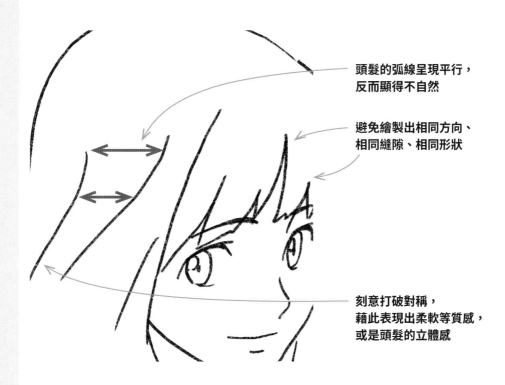

頭髮的弧線呈現平行，
反而顯得不自然

避免繪製出相同方向、
相同縫隙、相同形狀

刻意打破對稱，
藉此表現出柔軟等質感，
或是頭髮的立體感

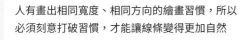
常見 NG 範例：瀏海的寬度和方向太過單調

人有畫出相同寬度、相同方向的繪畫習慣，所以
必須刻意打破習慣，才能讓線條變得更加自然

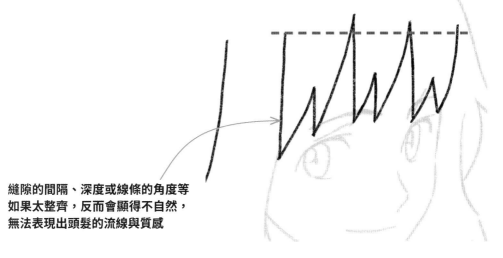

縫隙的間隔、深度或線條的角度等
如果太整齊，反而會顯得不自然，
無法表現出頭髮的流線與質感

頂點的挪移方法

描繪細節的時候，如果不刻意打破常態，就會讓線條變得單調。為避免讓上下左右對稱，要注意從正中央挪移線條或形狀的頂點。

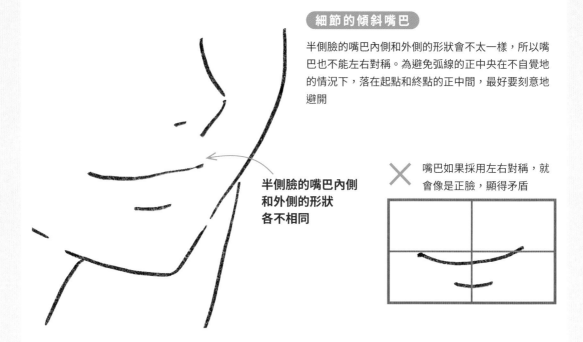

細節的傾斜嘴巴

半側臉的嘴巴內側和外側的形狀會不太一樣，所以嘴巴也不能左右對稱。為避免弧線的正中央在不自覺地的情況下，落在起點和終點的正中間，最好要刻意地避開

半側臉的嘴巴內側
和外側的形狀
各不相同

✕ 嘴巴如果採用左右對稱，就會像是正臉，顯得矛盾

細節的頭髮曲線

曲線的隆起部分很容易呈現對稱。先透過上下左右確認是否呈現對稱，如果有對稱情況，就稍微挪移頂點位置吧！

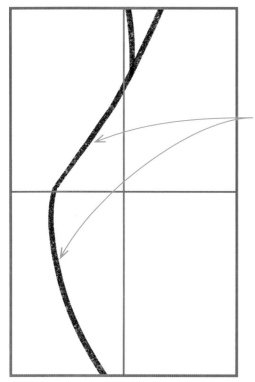

曲線的深度也一樣，
如果加上落差，
就會更顯自然

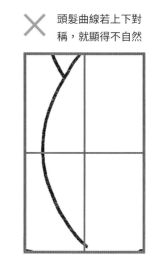

✕ 頭髮曲線若上下對稱，就顯得不自然

主體、配置、細節三步驟的本質

分成3個步驟，主要是為了以單一項目的形式進行繪圖作業，目的就是要全力集中於一個任務。畫圖的經驗越少，越容易在同一時間同時描繪大小、配置及形狀，結果就會導致變形。依照主體、配置、細節，把步驟分開，逐步踏實地描繪形狀吧！

主體 專注於「大小」

配置 專注於「配置」

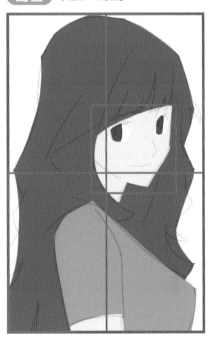

細節 專注於「線稿」

> **拋開習慣和先入為主的單純化與畫框**
>
> 如果深陷於形象或是偏見，就無法描繪出專屬於自己的圖畫。在主體與配置的階段中，之所以要拋開習慣和先入為主的觀念，也是為了讓自己能夠以直線或更淺顯易懂的單純形狀進行描繪。另外，臉部、髮型或胸部等容易印入眼簾、容易殘留印象的部分，也會有著重描繪的傾向。為了避免顯得不自然，先使用畫框決定主體中的協調，再進行描繪吧！

畫畫前應該知道的事情

以長筆畫為目標，輕鬆的畫出圖畫吧！

就以拿著鉛筆尾端的握筆方式放鬆力道吧！只要採用這種方式，就能輕鬆的畫圖。另外，如果用比較強勁的力道，以強力筆壓描繪線條的話，圖畫線條就會顯得生硬，這同時也是導致腱鞘炎的原因之一，所以為了更長久地作畫，盡量試著放鬆握筆的力道吧！

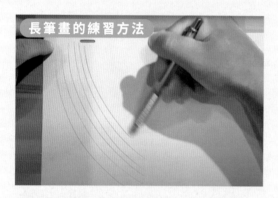

長筆畫的練習方法

所謂的筆畫是指，一筆能夠畫出的線條長度。主體或配置等需要掌握較大形狀的時候，就盡量採用拿著筆尾端的握筆方式吧！這種握法不會擋到視線，同時也比較容易取得整體的協調。就跟左邊的照片一樣，不要去思考完成畫作的事情，先專注於長筆畫的訓練，試著畫出更多線條吧！

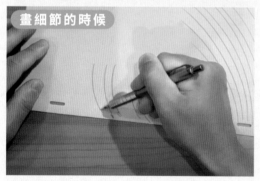

畫細節的時候

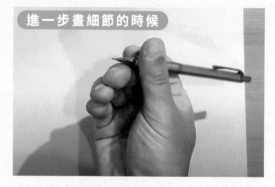

進一步畫細節的時候

描繪眼睛等細節的時候，縮短握筆的距離，提高控制力吧！維持著放鬆的狀態，刻意地自由畫線。

進一步描繪細節或較小的人物時，有時也會改握筆尖。可是，這種握法會縮短筆畫，不適合用來描繪較大形狀。

握遠、放鬆握筆的好處

在還沒有完全習慣握遠、放鬆握筆的方法之前，線條可能會抖動，缺乏穩定感，但是，就如人家常說的「筆畫的長度代表成長的程度」，每天的畫線訓練將會影響到你日後的成長速度。

有這樣的好處！

☑ 能夠畫出更長的筆畫

☑ 不會擋到視線，可以隨時確認整體的協調

☑ 預防腱鞘炎。可以畫更多的畫

試著畫出各種尺寸的圖畫吧!

對初學者最重要的事情,就是先習慣各種容易描繪的大小圖畫。中級者以上,希望更加精進的人,就透過把人物縮小描繪成「遠景」、「半身像」或「特寫」等各種不同的尺寸,分別練習線條繪製的方法,增進自己的表現功力吧!

中景

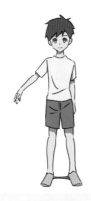

全身或膝蓋以上等介於遠景和特寫之間的尺寸。可以畫出人物設計的特徵

半身像

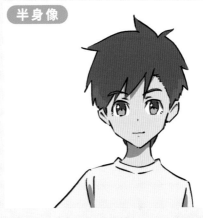

即為胸上景,是中景尺寸之一。畫出胸部以上的部分,連人物的表情都能夠確實地表現出來

遠景

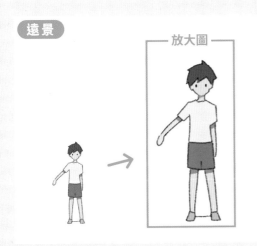

放大圖

從遠處眺望的狀態。因為沒辦法表現出臉部或服裝的細節,所以要省略線條,同時要留意頭髮、肌膚、服裝的概略色塊區分

特寫

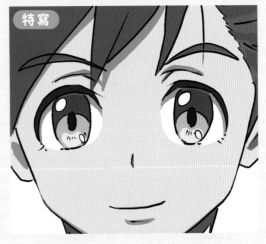

只有臉或眼睛等部位,距離非常近的狀態。連瞳孔、睫毛、髮梢等的質感都能夠表現出來

不光只是單純的放大、縮小,線條的密度本身也會因距離感或尺寸而改變。特寫圖的資訊量如果太少,就無法感受到近距離;而如果連遠景圖的角色細節都畫出來,就不會有從遠處看的感覺。

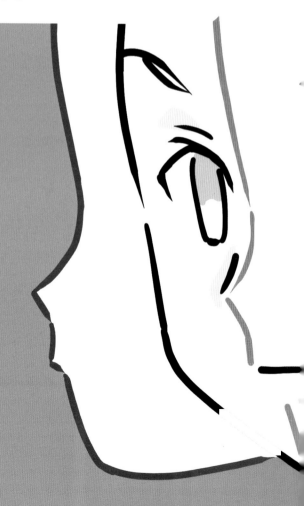

PART 2　透過主體、配置、細節的發想，學習五官的形狀

檢視喜歡人物的臉型時，先不要太過於拘泥形狀。如果是個美少女，就採用頭部圓形、下巴三角形的組合；如果是美少年，就採用趨近於長方形的臉部形狀吧！把人物的臉置換成圓形、三角形、四方形等簡單的圖形，就能更快速地理解，同時不會有先入為主的觀念，也就能更快速地掌握形狀，進而達到重現。另外，眼睛的大小和位置，應該落在相對於臉部整體的哪個位置呢？這個時候，使用輔助線分析，也是非常重要的事情。細膩的線稿並不容易記憶，但簡單的圖形和比例卻能快速記住，一旦學會，隨時都能夠描繪出相同的人物。一直沒辦法把臨摹或草稿的技巧，套用在自己的圖畫上的人，或許就是因為沒有學習到這種「單純化」的技巧。

本章節將根據臉的方向，介紹五官的形狀和配置。只要用單純的形狀去記住眼睛、鼻子、嘴巴和耳朵的基本，就能作為今後描繪所有人物時的基礎或線索。了解基本的位置關係和容易失敗的部分，努力提升圖畫的掌握率吧！

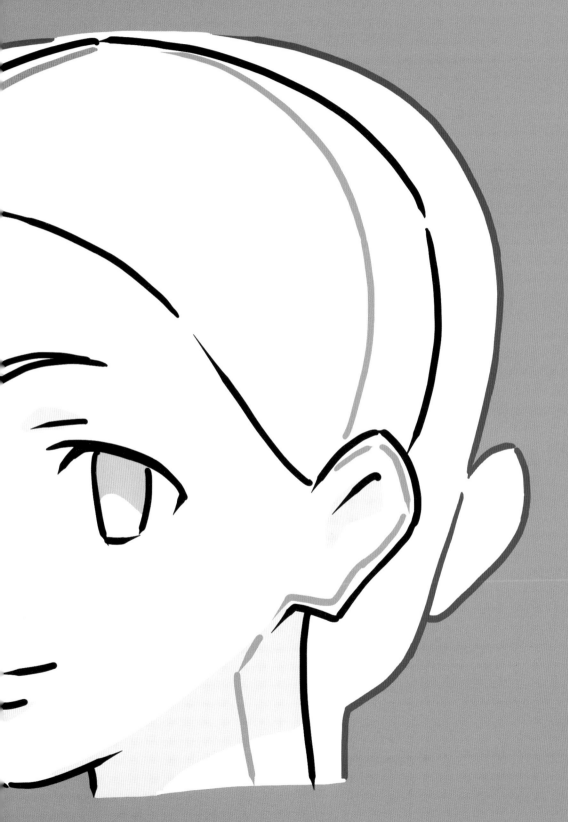

了解正臉的基礎

首先來了解基本的比例吧！畢竟人物不同，比例就會有所差異，所以這裡提供的資料僅供參考，不過，如果一開始的練習就依賴習慣或抱持著先入為主的觀念，就只會畫出類似的臉部。根據比例，更客觀地了解臉部的基本配置，進一步培養更多的應用能力吧！

正臉的基本配置

正臉本來就是最普通的形狀，但是，就是因為早已經看習慣，所以只要稍微不太協調，就會產生極大的矛盾感。讓範例圖和長寬比對齊，畫出頭部整體的畫框或十字輔助線，確實掌握五官的基本位置關係吧！

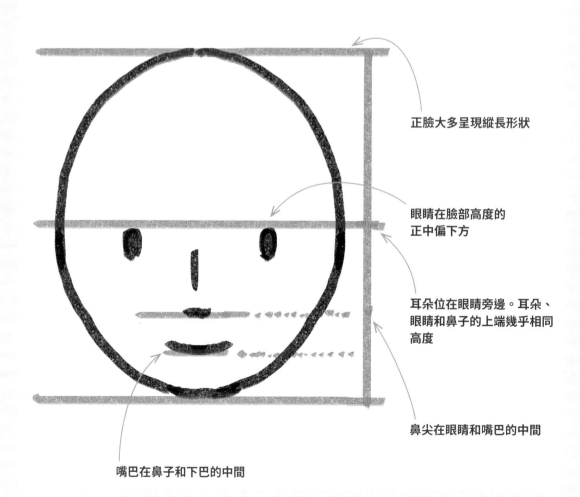

正臉大多呈現縱長形狀

眼睛在臉部高度的正中偏下方

耳朵位在眼睛旁邊。耳朵、眼睛和鼻子的上端幾乎相同高度

鼻尖在眼睛和嘴巴的中間

嘴巴在鼻子和下巴的中間

正臉的畫框是長方形

成年人的臉型大多都是鵝蛋型，所以正臉的畫框形狀是長方形。臉型會因人物或圖案而改變，所以就根據希望採用的輪廓，決定畫框吧！

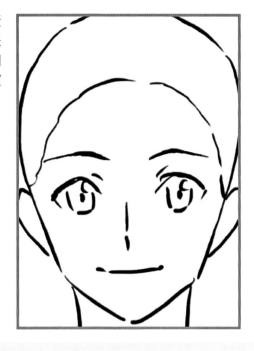

正臉是直立的長方形

使用畫框決定主體的大小和眼睛的高度後，再繪製輪廓的形狀

正臉輪廓的繪製方法

為了描繪出穩定的輪廓，使用畫框，決定臉部整體的大小和比例吧！然後，不要理會平日作畫的習慣，保持客觀態度，盡可能單純描繪吧！以下介紹三種繪製輪廓的方法。請根據自己希望描繪的臉部輪廓或形象，試著描繪看看。

1 四方形－直角
＝適合寫實類、美少年等

削掉畫框的四個直角，取得左右的平衡

2 圓形＋下巴
＝適合美少女、小孩等

趨近於頭蓋骨的形狀。容易展現孩子氣的印象

3 半圓＋梯形＋三角形
＝可對應所有人物

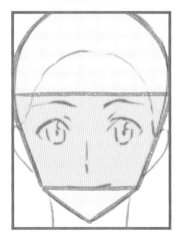

有點複雜，趨近於頭蓋骨的形狀。較容易想像仰視、俯視角度

用梯形＋三角形描繪正臉的情況

只要用半圓加梯形製作出臉型，最後再加上三角形的下巴，就比較容易控制臉部形狀。因為很難突然用曲線畫出趨近於完成形狀的輪廓，所以可以利用主體至配置的步驟，用直線或慣用的圖形畫出形狀。

無法畫出穩定臉型的人，
就使用畫框來決定臉部的
整體形狀吧！

利用畫框
決定大小

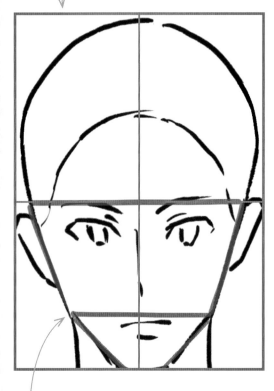

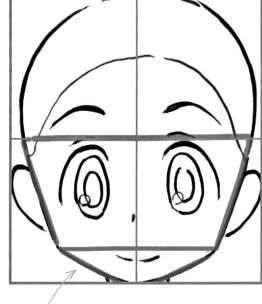

梯形下方的線條就差不多是
下巴或嘴巴的位置

把下方的三角形壓扁，就能製作出兒童的臉型。若是成人，梯形和三角形都要採用縱長形

成人與兒童的正臉差異

只要把畫框的形狀壓扁，讓形狀趨近於正方形，就能製作出兒童的臉型輪廓。成人的眼睛高度是落在全臉的正中央位置，兒童則配置在下方，透過位置的下拉，就能展現出年幼的印象

右撇子很難描繪右側的輪廓

要畫出左右平均的正臉輪廓是非常困難的事情。右撇子畫出的右臉輪廓往往會變窄，反而是左臉的輪廓比較豐潤。使用畫框或十字線等輔助線，確認左右兩側是否有歪斜吧！

× **右臉變得比較窄**

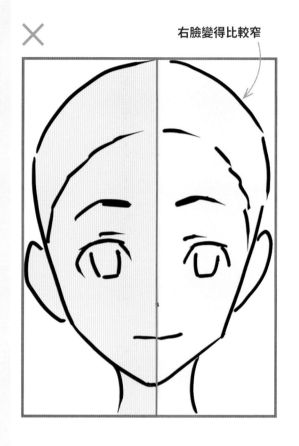

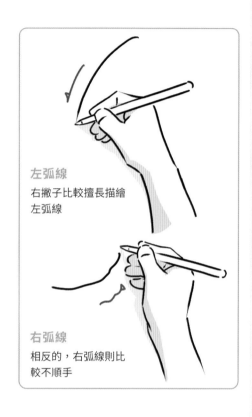

左弧線

右撇子比較擅長描繪左弧線

右弧線

相反的，右弧線則比較不順手

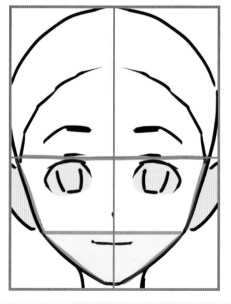

有了畫框或輔助線，就能夠一眼看出臉部的寬度與輪廓傾斜的角度差異。把紙張翻面透視或是把圖畫左右翻轉，也可以確認扭曲的部分

使用畫框和輔助線，再進一步按照頭、眼睛、鼻子、嘴巴和下巴等各部位進行分區，用單純的圖形去思考，就能畫出左右寬度均等的圖畫

正臉的五官配置

接下來針對五官，分別解說配置的訣竅。不管是描繪什麼樣的人物，總是會有讓臉部看起來更加協調的標準法則。了解概略的形狀、配置和比例，把它當成描繪時的線索吧！

眼距大約是一顆眼睛的距離

眼睛之間的間隔大約是一顆眼睛的距離。尤其是帥哥美女之類的人物，更能明顯地看到這樣的傾向。可是，這個比例畢竟只是個參考，有時也可能因為刻意變形（誇張）的大眼或寬眼距等，讓圖畫或人物的臉部特色而有所不同。

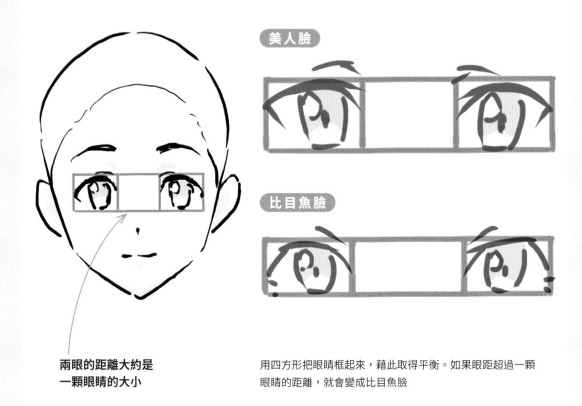

兩眼的距離大約是一顆眼睛的大小

用四方形把眼睛框起來，藉此取得平衡。如果眼距超過一顆眼睛的距離，就會變成比目魚臉

用側臉思考鼻子和嘴巴的配置

基本的配置是鼻尖位在眼睛和嘴巴的中間，而嘴巴則是位在鼻尖和下巴的中間。這個比例會因輪廓的深淺和形狀而改變，所以描繪正臉的時候，也要同時注意側臉，然後再進行調整。

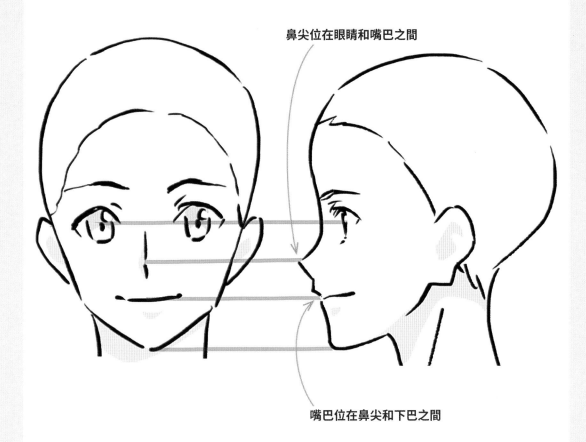

鼻尖位在眼睛和嘴巴之間

嘴巴位在鼻尖和下巴之間

鼻子較挺的人

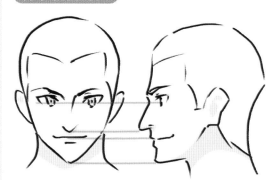

西方人等鼻子較挺的人，鼻尖會比較靠近嘴巴，在某些情況下，鼻尖會與嘴巴重疊

下巴較短的人

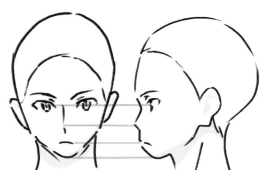

下巴較短的人，嘴巴的位置看起來比較低。相反的，下巴前凸的人，嘴巴的位置看起來比較高

髮際線在頭頂部和眼睛的中間

髮際線就以頭頂部到眼睛之間的中央位置為標準吧！依人物不同，髮際線的位置會上下挪移。額頭較寬，能夠給人帶來開朗、可愛的印象；希望展現出年幼氣息的時候，與其把髮際線的位置往上挪移，不如把眼睛的位置稍微往下移，效果反而會更好。

成人的髮際線

髮際線落在
頭頂部和
眼睛的中間

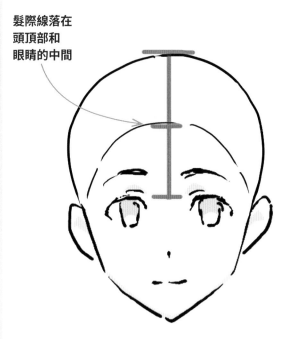

兒童的髮際線

寬額頭給人
稚嫩印象

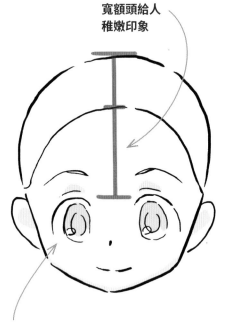

在髮際線不變的情況下，把眼睛的位置往下挪移，就會顯得更年幼

各種不同的髮際線形狀

髮際線的位置和形狀因人而異。配置階段先進行分區並決定位置，最後再透過細節階段進行人物髮型的搭配與調整

耳朵的高度與眼睛相同

從正面觀看的時候，耳朵的上端和眼睛的上端位在相同高度。從側面看的時候，耳朵位在頭部的正中央。

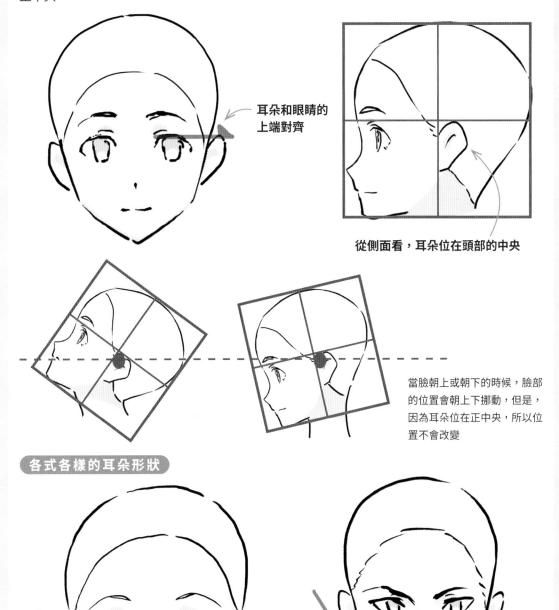

耳朵和眼睛的上端對齊

從側面看，耳朵位在頭部的中央

當臉朝上或朝下的時候，臉部的位置會朝上下挪動，但是，因為耳朵位在正中央，所以位置不會改變

各式各樣的耳朵形狀

漫畫風格的圖畫，有時會把向外敞開的耳朵畫在正臉兩側

寫實正臉的耳朵看起來有層次且形狀較薄

各式各樣的正臉

成人的臉型較長,且眼睛位於中央附近;幼童的臉比較圓,且眼睛位於中央偏下方,各個年齡都有相對應的臉部特徵。雖說有個人差異,不過,如果預先把它當成更容易傳達的基本構圖記下來,日後的描繪就會更加便利。以下就介紹幾種不同的描繪模式。

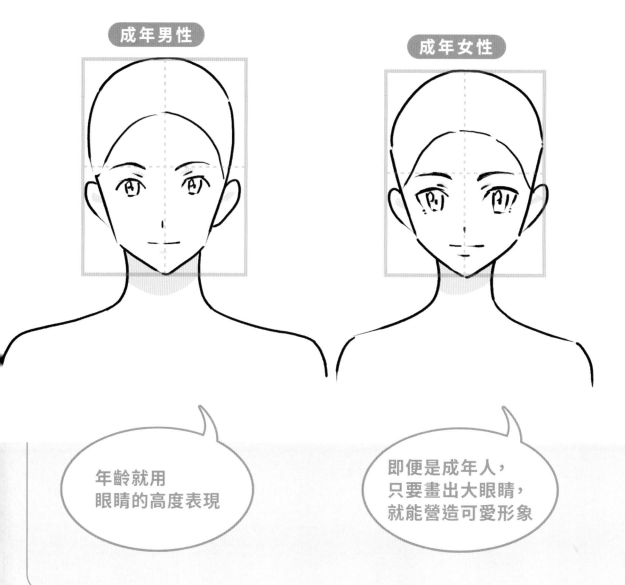

成年男性

成年女性

年齡就用
眼睛的高度表現

即便是成年人,
只要畫出大眼睛,
就能營造可愛形象

為描繪出沉穩的輪廓

使用畫框，決定臉部整體的大小和比例之後，把希望描繪的臉部輪廓單純化，拋開平日的作畫習慣，試著畫看看吧！

畫框

輪廓

→ 確認第31頁的「正臉輪廓的繪製方法」

少年、少女

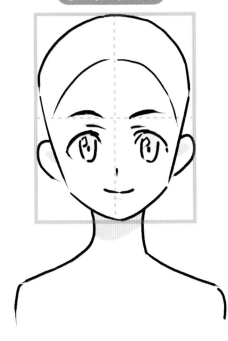

幼童

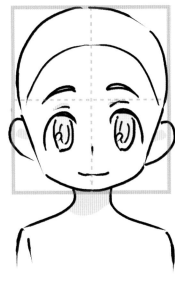

眼睛比成人略大，
且肩膀纖細

眼睛偏下方且大，
顯得更加稚嫩

了解側臉的基礎

側臉也有適當的配置。在日常生活中，從側面查看人臉的機會出乎意料地少，如果單憑形象去進行描繪，就會失去協調。邊看邊畫的時候，也要注意從正面或正上方查看時的五官位置關係，以立體的觀點去掌握彼此的位置吧！另外，側臉在動漫表現比正臉更多，所以要把它當成模式記下來。

側臉的基本配置

如果用正臉的印象去描繪側臉，不是會讓眼睛的寬度變寬，就是會失去立體感，繪製出奇怪的形狀。側臉必須採用不同於正臉的形狀。只要利用畫框和十字，就能掌握頭部整體以及五官的基本位置關係！

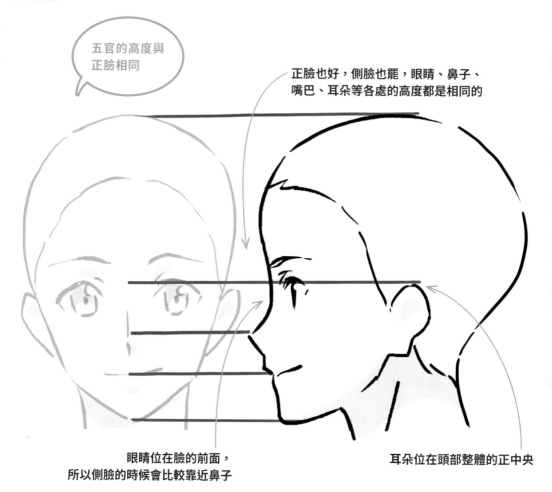

五官的高度與
正臉相同

正臉也好，側臉也罷，眼睛、鼻子、
嘴巴、耳朵等各處的高度都是相同的

眼睛位在臉的前面，
所以側臉的時候會比較靠近鼻子

耳朵位在頭部整體的正中央

側臉的畫框是正方形

正臉採用的畫框是長方形,而側臉整體的形狀則可以用趨近於正方形的畫框進行分割。從上面檢視,頭蓋骨呈現前後橫長的橢圓形,比起正臉的寬度,頭的深度也比較寬廣。有時會有鼻子或下巴等部位超出畫框的情況。

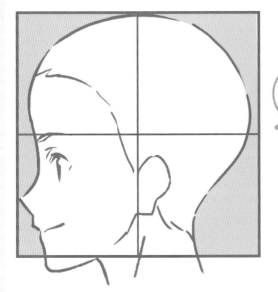

側臉趨近於
正方形

頭朝前後延伸。後頭部的尺寸
不要太小,避免失去平衡

側臉輪廓的繪製方法

和正臉相同,使用畫框、輔助線或容易描繪的形狀,拋開平日的繪畫習慣還有先入為主的觀念吧!另外,也和正臉相同,側臉會因希望呈現臉部的不同,而有各種描繪方式,不過,這裡僅介紹兩種比較容易繪製形狀的方法。

❶ 四方形-直角+鼻子
　=適合寫實類、美少年等

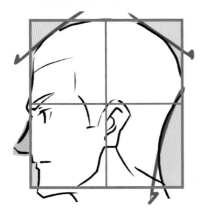

削除畫框的三個角落,繪製
出頭部的形狀

❷ 圓形+下巴
　=適合美少女、小孩等

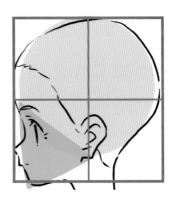

趨近於頭蓋骨的形狀。比較容
易掌握脖子的動作

用四方形－直角＋鼻子描繪側臉的情況

用四方形決定頭部整體，削除直角，繪製出額頭和後頭部，最後只要再用四方形，補上鼻子、嘴巴、下巴，就能繪製出側臉的基底。

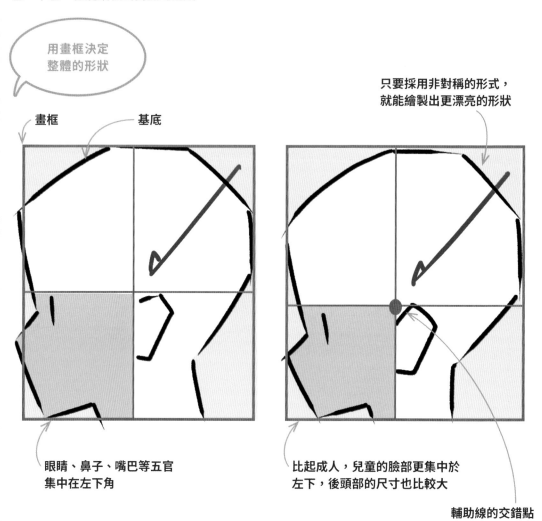

用畫框決定
整體的形狀

畫框　　　　基底

只要採用非對稱的形式，
就能繪製出更漂亮的形狀

眼睛、鼻子、嘴巴等五官
集中在左下角

比起成人，兒童的臉部更集中於
左下，後頭部的尺寸也比較大

輔助線的交錯點

成人與兒童的側臉差異

把輔助線的交錯點挪移至下方，把臉部
尺寸縮小，就能展現出幼童的臉部。再
把眼睛的位置往下移，後頭部的尺寸加
大，耳朵的位置也往下移，額頭加大，
下巴縮小，即可表現差異

耳朵的位置在頭的正中央

眼睛位在臉部的前方，所以在側臉的情況下，眼睛和鼻子的距離會比較接近。可是，耳朵的位置並不會因此而比較前面。頭是圓形的，耳朵位在臉頰後方，會在比頭蓋骨正中央再稍微往下後方的位置。

常見NG範例：找不到耳朵的位置

如果用正臉眼睛和耳朵的感覺去描繪側臉，眼睛和耳朵之間的層次就會消失，並且失去臉部的立體感。注意與頭部俯視圖之間的對應，思考各部位的配置吧！

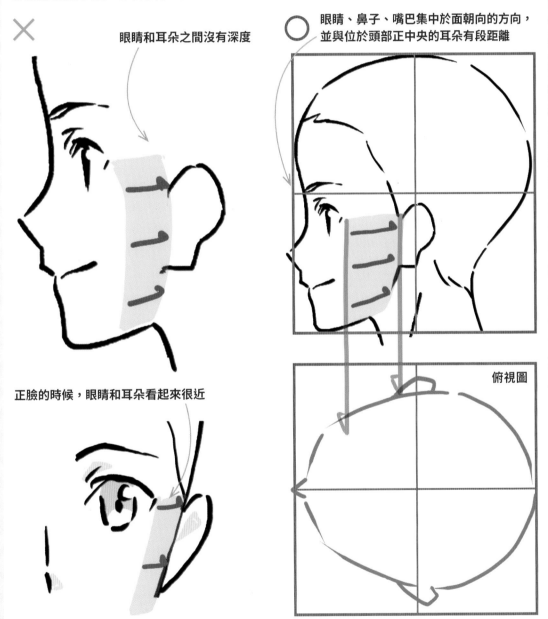

眼睛和耳朵之間沒有深度

眼睛、鼻子、嘴巴集中於面朝向的方向，並與位於頭部正中央的耳朵有段距離

正臉的時候，眼睛和耳朵看起來很近

俯視圖

因為頭是圓形，所以在正臉的情況下，眼睛和耳朵會看起來十分接近。不要憑感覺下去描繪，使用輔助線，客觀掌握位置，如果覺得混亂，就使用俯視圖進行確認

側臉的五官配置

側臉有側臉的眼睛、鼻子、嘴巴畫法以及查看方法。接著參考範例描繪吧！另外，就算觀察寫實的臉部，仍必須注意不要隨便採用漫畫或動畫的符號（表現）。先把各處置換成單純的圖形，了解形狀或配置吧！

用三角形描繪側眼

首先，眼睛就用長方形的畫框決定位置。接著，削掉直角，用三角形製作出眼睛形狀的基底。用三角形來表現眼睛，就能決定視線的方向。

眼睛的上端落在全臉高度的正中央略下方。水平位置則會依鼻子高度與深度而改變

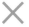

畫底稿時，形狀和方向不夠明確

形狀或方向沒有確定

側眼的畫框是縱長的長方形

把三角形的頂點往上或下挪動,藉此決定眼尾的位置吧!頂點往上移動就是上吊眼,往下則是下垂眼的表現。

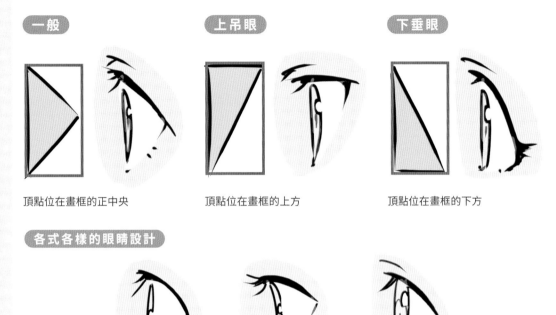

一般

頂點位在畫框的正中央

上吊眼

頂點位在畫框的上方

下垂眼

頂點位在畫框的下方

各式各樣的眼睛設計

眼睛的外觀會因作品或人物設定而有不同。由於前人的繪圖存在著「這樣很可愛、那樣很酷炫」之類的設計歷史存在,所以有時也會有超出寫實的眼球、眼皮形狀或瞳孔內凹等表現。總之,不論想畫什麼樣的眼睛,多多觀察各種不同的動畫或漫畫的側臉外觀吧!

常見NG範例:側眼的瞳孔寬度

有些人會把瞳孔的寬度畫得跟正臉的眼睛相同,但是這樣的眼睛完全不像側眼,反而看起來像是斜眼。只要從中間把正面的眼睛分割成對半,就能夠輕易繪製出看像側面的側眼

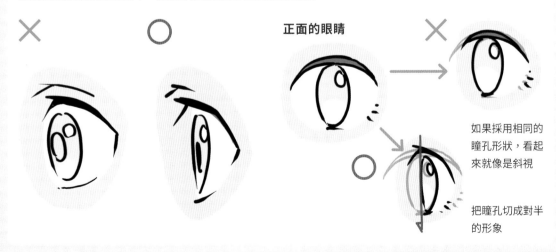

正面的眼睛

如果採用相同的瞳孔形狀,看起來就像是斜視

把瞳孔切成對半的形象

眉毛在眼睛的斜上方

側臉的眉毛不是在眼睛的正上方，而要畫在斜上方。眉毛的作用就像是屋頂那樣，主要是避免汗水流進眼睛裡面，所以會比眼睛更向外。注意其作用和臉部的立體感，將眉毛畫在沒有半點矛盾的位置吧！可是，眉毛的高度和形狀也可能因人物的不同而有所差異。

 眼睛在眉毛的正上方

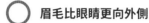 **眉毛比眼睛更向外側**

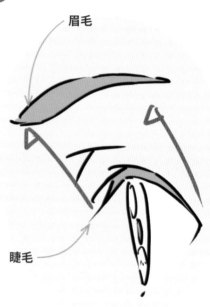

缺乏立體感。眉毛的設計缺乏功能，僅剩下單純的眉毛表現

寫實的眉毛，眉毛比眼睛更向外

眉毛和睫毛就像是屋頂與屋簷的關係

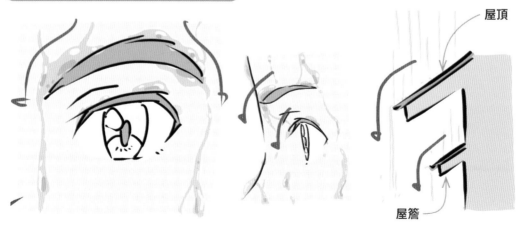

對於眼睛的眉毛和睫毛，就像是相對於窗戶與屋頂和屋簷的關係。為了阻隔從額頭流下來的汗水或水，而呈現雙層的結構。繪製的時候，也要注意眉毛的作用

最後再補上鼻子、嘴巴、下巴

鼻子、嘴巴、下巴有兩種畫法，一種是在框起整個頭部的四方形畫框外，加上鼻子、嘴巴、下巴；另一種則是在畫框內畫出鼻子的曲線。盡量尋找簡單且正確的形狀描繪方法，並選擇適合表現方式的畫法吧！

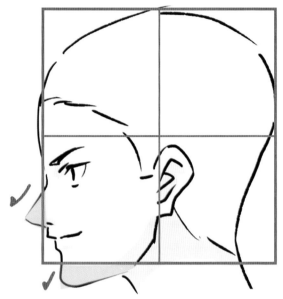

鼻子較高時，就畫出畫框外面

鼻子較低時，鼻子和嘴巴都在畫框裡面

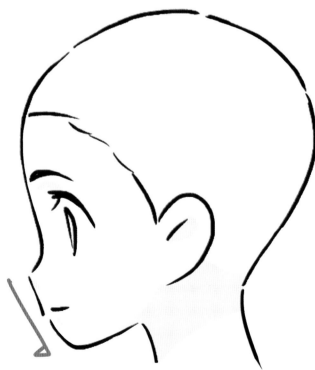

也有把鼻子和嘴巴合併在一起的設計。另外，就算是鼻子和嘴巴有凹凸的人物，只要在配置步驟之前先稍加彙整，就能畫得更加協調（參考第48頁）

臉變大的原因

由於臉部給人的印象比較強烈，所以有人會不自覺地把臉部畫得過大，導致臉部呈現不自然的尺寸或不夠協調。在配置階段稍微掌握五官的位置和高度，正確劃分部位是一件非常重要的事情。

 相對於頭部，臉部的尺寸偏大

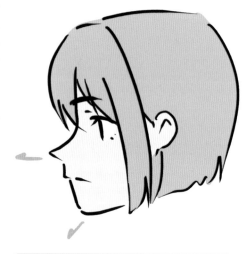

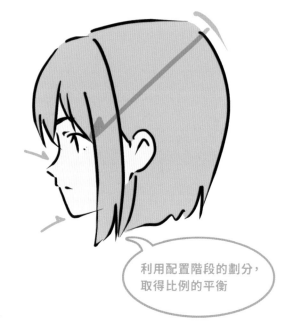

側臉的臉部較窄，頭髮部分較寬

利用配置階段的劃分，取得比例的平衡

常見NG範例：鼻子、嘴巴、下巴過大

常有人因為太過在意臉部五官，導致畫蛇添足。透過單純化或色塊分區，進一步控制頭部整體中的臉和頭髮比例吧！

若突然按照❶鼻子、❷嘴巴、❸下巴、❹下巴下方的順序描繪細節的線條，不是會導致線條與整體之間不協調，就是會造成局部誇大

各部位的線條都顯得遲鈍、不協調，活像是馬面魨

盡量利用長筆畫，用下面的感覺描繪形狀
❶從額頭開始稍微挪移
❷一口氣畫出鼻子、嘴巴以及下巴
❸取得與後頭部之間的協調

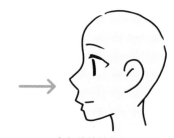

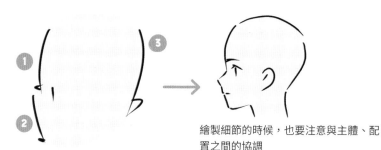

繪製細節的時候，也要注意與主體、配置之間的協調

常見NG範例：臉部面積太大

即便是正臉，眼睛和嘴巴仍會留下強烈的印象，因此往往會不自覺地把臉部輪廓畫得大一點。五官的配置如果不恰當，就算各個部位畫得再漂亮，整張臉仍會顯得十分不協調。了解最協調的配置、比例，仔細地觀察範例吧！

✕ 臉部五官佈滿整個臉部輪廓，會讓整張臉顯得不協調

○ 臉部五官配置恰當，全部都收納在頭部整體的正中央

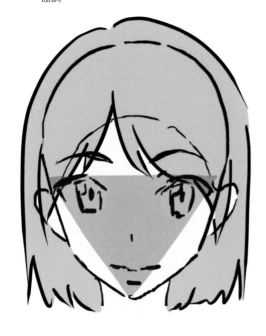

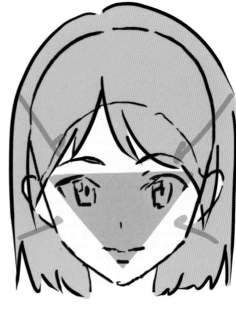

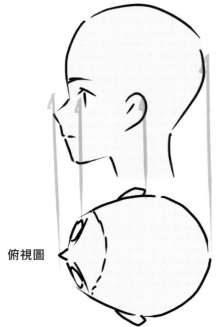

俯視圖

側臉也要注意俯視圖的對應位置，藉此讓配置更明確

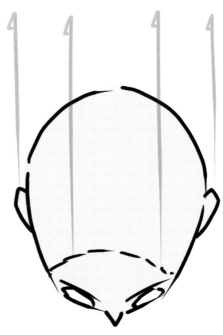

透過俯視圖確認位置關係吧！即便是正臉的情況，眼睛也不可能緊挨著輪廓

各式各樣的側臉

側臉也會因為想畫的臉部特徵不同，而有整體形狀的差異。甚至，成人和兒童也有後頭部和臉部比例的差異。根據希望繪製的臉，決定整體的形狀吧！另外，五官的形狀和配置也與正臉不同，必須多加注意。

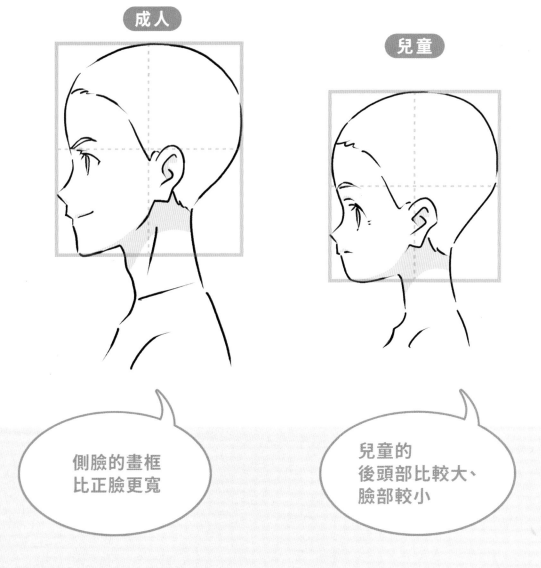

成人

兒童

側臉的畫框
比正臉更寬

兒童的
後頭部比較大、
臉部較小

鼻子、嘴巴、下巴的協調

有加在畫框外面和從畫框內部削切的情況。根據希望描繪的圖畫進行選擇吧!

➡ 參考第47頁「最後再補上鼻子、嘴巴、下巴」

強壯形象　　　　　　　　　變形

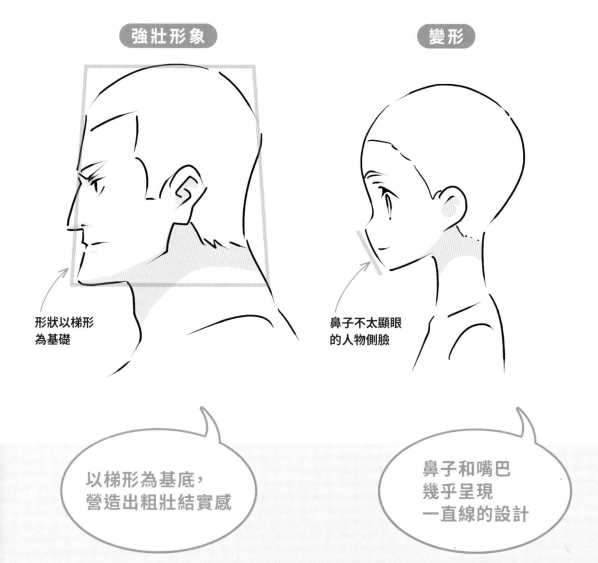

形狀以梯形
為基礎

鼻子不太顯眼
的人物側臉

以梯形為基底,
營造出粗壯結實感

鼻子和嘴巴
幾乎呈現
一直線的設計

了解半側臉的基礎

若要描繪半側臉，就必須充分了解正臉和側臉。由於半側臉會依方向不同，而混雜正臉和側臉的要素，所以描繪的時候，要確實觀察參考的圖畫。另外，畫出臉部側面，營造立體感，就能表現出半側轉的臉部。首先，先透過立體的物品學習角度變化的基礎吧！這是學習「半側臉」形狀的捷徑。

側轉45°臉的五官基本配置

描繪半側臉的時候，因為手勢、習慣的問題，很多人不是會把臉畫得傾斜，就是添加了太多的深度，為促進形狀的理解，先學習從水平角度檢視的側轉45°臉吧！側臉、半側臉、正臉的五官高度是相同的。

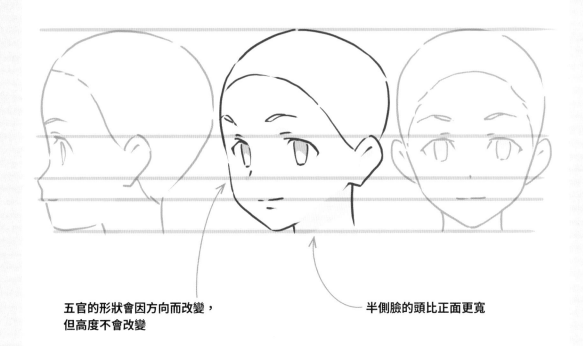

五官的形狀會因方向而改變，
但高度不會改變

半側臉的頭比正面更寬

側轉45°臉 ≒ 側臉70％ ＋ 正臉30％

筆直分割臉部等中心的線稱為正中線。側轉45°臉的正面正中線是側臉70％左右的輪廓。因此，眼睛、鼻子、嘴巴的形象比較接近側臉，繞到後方的耳朵或後頭部則比較接近正臉的形象。

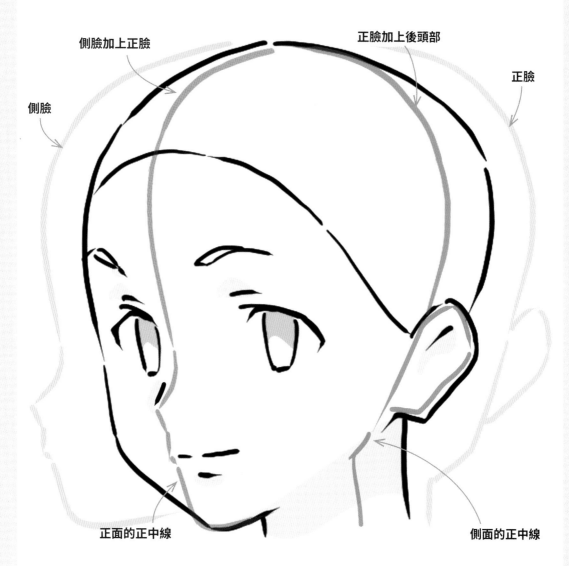

側臉加上正臉

正臉加上後頭部

正臉

側臉

正面的正中線

側面的正中線

如果用鼻子去思考…

先假設側面的鼻子形狀是100％、而正面的鼻子是0％，那麼，側轉45°的鼻子就是70％。在側轉45°的情況下，鼻子不是位在正臉和側臉的正中央，同時，形狀比較趨近於側臉，把這個重點記下來吧！

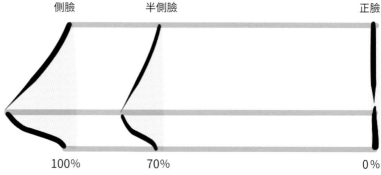

側臉　　　半側臉　　　　　　　　正臉

100％　　　70％　　　　　　　　0％

用立方體思考臉的方向

臉的正面和側面的變化，就用立方體下去思考吧！如此就能更清楚看出側轉時的眼睛、耳朵的位置變化。

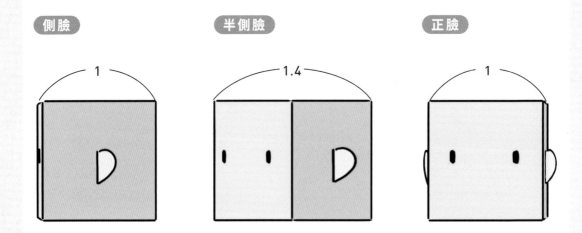

把臉換成立方體，讓正面和側面的變化更加明確。另外，側轉45°的時候，頭部的寬度是最大的。嚴格來說，立方體和人頭是不同的，不過，還是能當成臉部立體變化的參考。

臉正面和側面的變化

若要從立方體再進一步觀察臉正面的外觀變化，就試著轉動硬幣吧！在側轉45°的時候，臉部還是比較靠近側面，同時，側面看起來比較寬。

眼睛和耳朵的位置各不相同，與正面、側面的變化
息息相關

注意側面，耳朵轉向後方

試著透過俯視圖分析側臉和側轉45°的耳朵位置變化吧！相對於頭部，當鼻子位在正面的正中線時，耳朵則是位在側面的正中線，不過隨著耳朵往後方轉，鼻子的位置也會大幅改變。描繪半側臉的時候，確實注意側面是非常重要的事情。

俯視圖

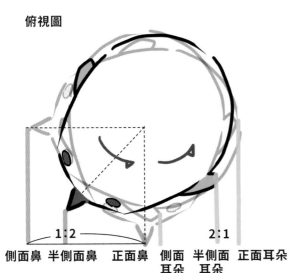

以側面→側轉45°→正面來說，頭的方向是以45°逐漸改變，如果從正面看的話，鼻子的位置大約移動1：2左右。也是因為如此，半側臉的鼻子有70%的大幅變化（參考第53頁）

1:2
側面鼻 半側面鼻 正面鼻

2:1
側面 半側面 正面耳朵
耳朵 耳朵

> **常見NG範例：不明確的耳朵位置**

在半側臉上，耳朵位置之所以變得不明確，是因為大部分的人都抱持著，從正面看臉部時「耳朵在眼睛附近」這樣的先入為主觀念。確實注意側面吧！

× **耳朵離眼睛較近**

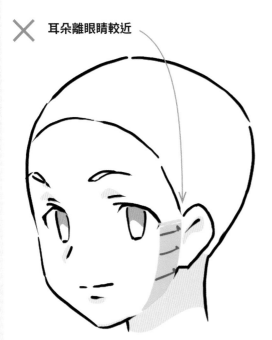

因為耳朵的位置不明確，所以像正臉那樣，把耳朵配置在眼睛附近

○ **耳朵位在側面的正中線後方**

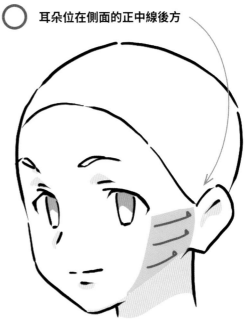

眼睛和耳朵之間可清楚看到臉部的側面。這個側面的寬度可說是半側臉的特徵

用四方形分區、分析

如果試著把半側臉分割成上下左右4個等分，就會發現每個區塊的形狀都不相同。上下左右只要採用非對稱的形狀，就能夠表現出立體感。在描繪臉部五官之前，單靠輪廓就能充分表現出側轉的方向性。

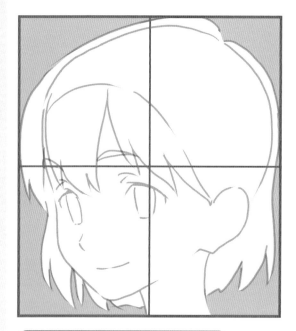

分割成4等分的形狀各不相同

4等分都有著不同的形狀。刻意在左方製作出較多空隙，藉此讓方向更加明確

常見NG範例：不明確的側轉方向

趨近於正臉的半側臉比較容易描繪，所以往往會仰賴描繪的習慣。在頭部立體感不足的時候，把頭髮畫成平面，或是在沒有確定正中線的時候，把五官配置錯誤，這些都無法展現出側轉的方向性，所以最好刻意做出形狀差異的表現

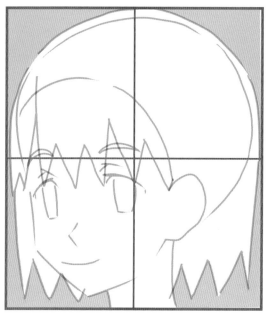

✕ 左右的輪廓類似，看不出是轉向哪邊

觀察臉部的立體

透過人物素描或模型等,試著觀察臉部角度變化所產生的立體面差異吧!額頭或臉頰等,所有部件都可以看出左右的形狀差異。注意對應的左右差異,畫出更具說服力的圖畫吧!

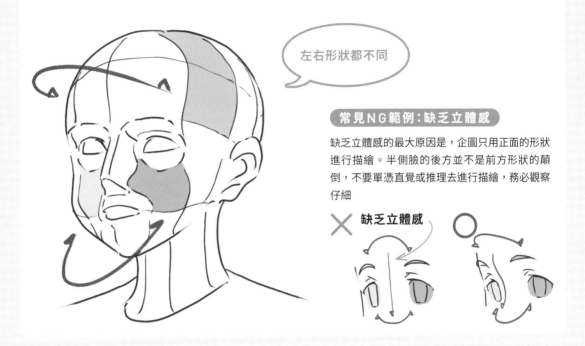

> 左右形狀都不同

常見NG範例:缺乏立體感

缺乏立體感的最大原因是,企圖只用正面的形狀進行描繪。半側臉的後方並不是前方形狀的顛倒,不要單憑直覺或推理去進行描繪,務必觀察仔細

✕ 缺乏立體感　　○

決定臉頰輪廓線的「5處骨骼」

有很多人對半側臉的輪廓線感到困惑。這個時候,不要突然進入輪廓線的描繪。首先,在畫框內決定概略的頭部形狀和方向,同時進行臉部五官的配置吧!然後再進一步決定臉頰和下巴的位置,只要用宛如連接5處骨骼的方式描繪出輪廓線,就能繪製出更沉穩的形狀。

用宛如把5處骨骼連接起來的方式,描繪輪廓
(②、③等,依方向的不同,也會有無法連接成輪廓線的骨骼)

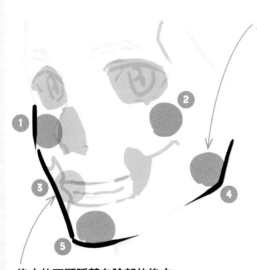

後方的下顎隱藏在臉部的後方

肥胖者的輪廓線

若是臉頰凹陷的人,就讓骨骼以外的部分凹陷;如果是肥胖的人,骨骼部分也會隆起

半側臉的五官配置

雖然半側臉是根據側臉和正臉去思考五官的高度和形狀，但是卻不能直接取用各自的描繪方法。繞往後方部分的形狀會產生較大變化，所以不管是眼睛、眉毛，還是瀏海，所有部件都是呈現左右非對稱。掌握各部件的重點，描繪時一邊注意立體感吧！

眉毛在眼睛的斜上方

半側臉的眉毛和側臉一樣，不是位在眼睛正上方，而是在斜上方。要注意眼睛部分會比額頭與眉毛的平面更往內凹。善用眉毛和眼睛的位置，就能表現出輪廓的深度。左右的高度幾乎相同，不過，內側的眉毛因為繞向後面的關係，所以看起來會比較短。

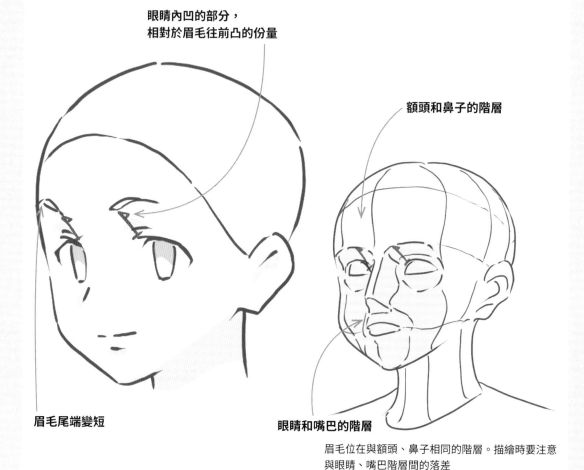

眼睛內凹的部分，
相對於眉毛往前凸的份量

額頭和鼻子的階層

眉毛尾端變短

眼睛和嘴巴的階層

眉毛位在與額頭、鼻子相同的階層。描繪時要注意
與眼睛、嘴巴階層間的落差

內側的眼睛更顯立體

為臉部增添立體感最關鍵的重點，就在於眼睛的描繪方式。左右的眼睛不是位在平面，而是位在臉部的曲面。因此，半側臉內側的眼睛寬度要比想像得更窄，呈現被壓縮的形狀。

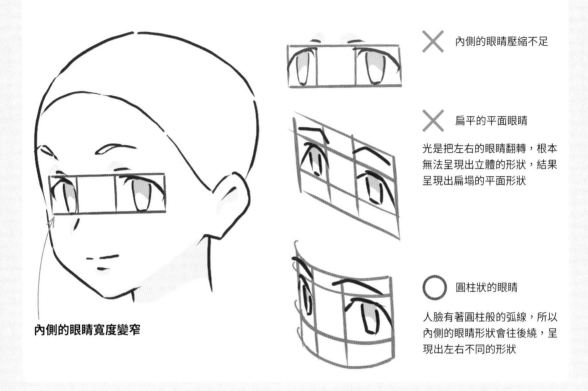

內側的眼睛寬度變窄

✕　內側的眼睛壓縮不足

✕　扁平的平面眼睛

光是把左右的眼睛翻轉，根本無法呈現出立體的形狀，結果呈現出扁塌的平面形狀

〇　圓柱狀的眼睛

人臉有著圓柱般的弧線，所以內側的眼睛形狀會往後繞，呈現出左右不同的形狀

關於兩眼的位置關係

半側臉的眼睛位置如果傾斜，就能表現出視角往上或往下看的臉部傾斜狀態。以相同高度觀看水平方向的時候，左右的眼睛高度也會呈現水平。

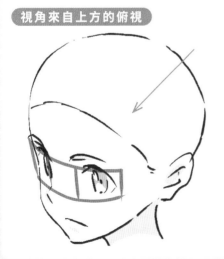

視角來自上方的俯視

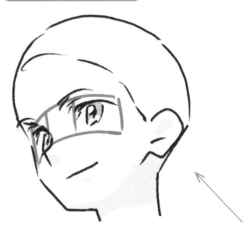

視角來自下方的仰視

嘴巴和眼睛在同一層

如果不曉得該怎麼判斷半側臉的嘴巴位置，就根據眼睛去做思考吧！眼睛、臉頰、嘴巴都位在同一層。不要被鼻子或輪廓所干擾，找出兩隻眼睛的中間，再配置上嘴巴。而嘴巴也要呈現左右非對稱的形狀，內側會比較短。

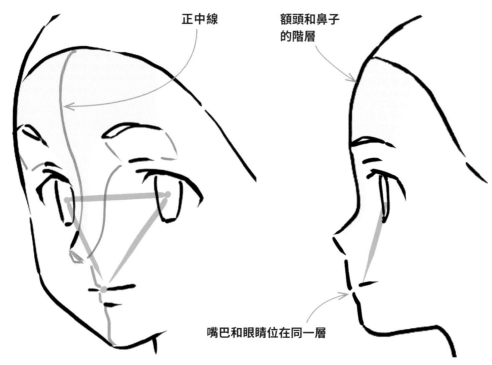

正中線

額頭和鼻子
的階層

嘴巴和眼睛位在同一層

如果找不到臉部的正中線，就沒辦法準確地配置嘴巴。不過，依表情或設計的不同，有時也會有嘴巴位置偏離正中線的情況

描繪嘴唇的情況

描繪嘴唇的時候，比起單一線條的嘴巴，帶有厚度且往內側壓縮的畫法反而會更明確。注意立體感和質感吧！

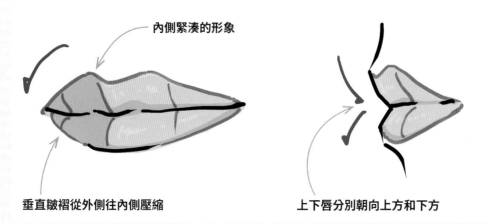

內側緊湊的形象

垂直皺褶從外側往內側壓縮

上下唇分別朝向上方和下方

鼻子位在正中線

畫鼻子之前,先畫出「無鼻」臉的正中線,然後補上三角錐。透過「無鼻」描繪,就能讓被隱藏在鼻子後方的眼睛位置更加明確,且呈現立體感。

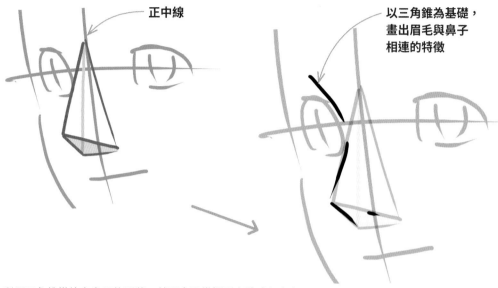

正中線

以三角錐為基礎,
畫出眉毛與鼻子
相連的特徵

利用三角錐描繪出鼻子的形狀,就更容易掌握到立體感和方向性。只要進一步畫出特徵,就能更靈活地畫出各式各樣的角度

各式各樣的鼻子高度

雖說鼻子的大小會因設計而有所不同,不過,半側臉的鼻子外觀比側臉更低,從側轉45°檢視的鼻子,大約是側面鼻子70%左右的高度（參考第53頁）。依鼻子高度和方向的不同,有時內側的眼睛也會被鼻子擋住

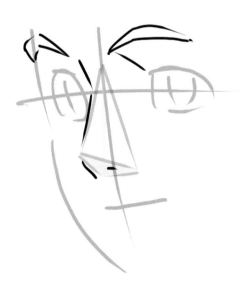

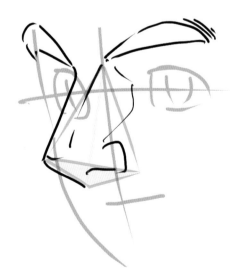

鼻子較低時,可以看見內側的眼睛

鼻子較高時,鼻子會擋住內側的眼睛

瀏海要注意額頭的立體感

即便是中分的瀏海，在半側臉上也看不出左右對稱。內側的頭髮會沿著額頭往後繞，呈現扭曲的形狀。請拋開先入為主的觀念，仔細觀察實物，掌握形狀。利用左右不同的外觀，就能營造出立體感。

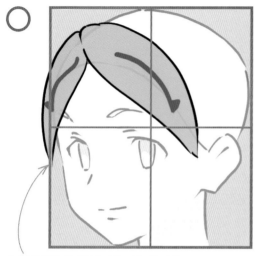

內側的瀏海沿著額頭呈現扭曲形狀

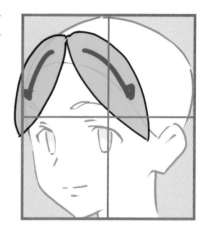

即便在正臉是左右對稱的瀏海，在半側臉上仍會呈現不同形狀。如果左右都一致，就很難看出是半側臉

COLUMN　**觀察薩莫色雷斯的勝利女神吧！**

　　即使是眼睛、雙馬尾、翅膀等左右對稱的形狀，一旦歪斜之後，看起來就像是截然不同的東西。如果只是單純掌握正面的形象，而描繪出左右相似的形狀，就無法產生立體感。這就是描繪半側臉的最大困難點。利用勝利女神的翅膀或模型等身邊的立體物品，觀察並掌握方向變化所造成的不同外觀吧！

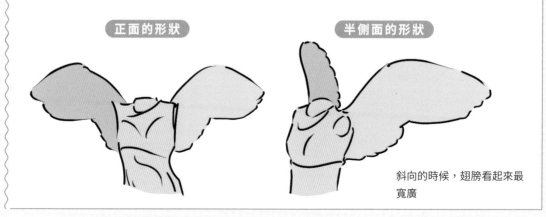

正面的形狀　　　半側面的形狀

斜向的時候，翅膀看起來最寬廣

雙馬尾也是不對稱

雙馬尾也會有左右不同的外觀。從俯視角度看,確認馬尾是什麼樣的狀態吧!如果髮飾的位置是斜後方45°,外側就是側向,內側則是朝向正面。

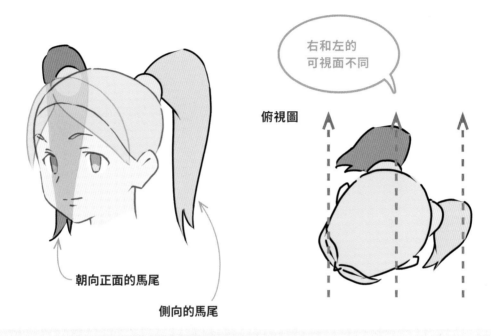

右和左的
可視面不同

俯視圖

朝向正面的馬尾

側向的馬尾

長髮的輪廓也是左右不對稱

就算是單純的整體輪廓,仍會表現出側轉的方向性。頭髮要改變左右兩側的形狀,就算只有瀏海的落差,仍可明確表現出臉的方向。

○　方向清楚的輪廓

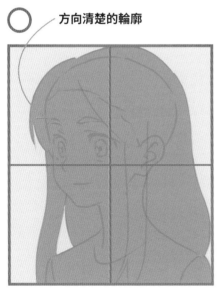

可明顯看出這是個面朝左方的長髮人物

✕　左右對稱的輪廓

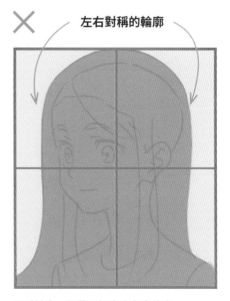

單看輪廓,很難了解究竟在畫什麼

各式各樣的半側臉

半側臉會因側轉的角度而有各式各樣的變化。描繪時，確實注意臉的正面和側面吧！同時也必須注意，左右五官的形狀會因為臉部曲面不同而異。

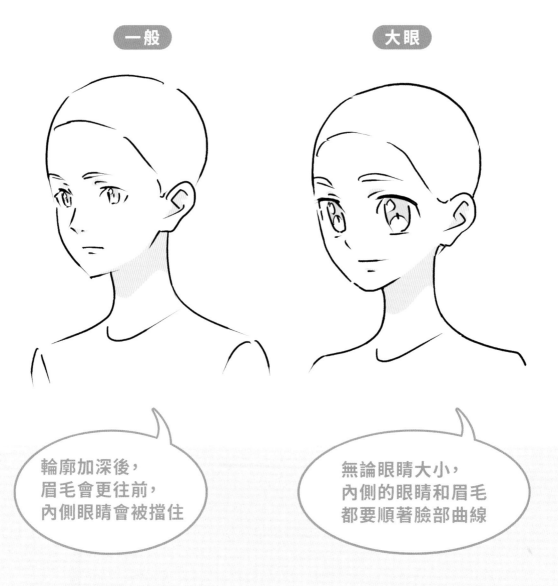

一般

大眼

輪廓加深後，
眉毛會更往前，
內側眼睛會被擋住

無論眼睛大小，
內側的眼睛和眉毛
都要順著臉部曲線

以立方體為基底，掌握方向吧！

半側臉必須要同時注意臉的正面和側面。當搞不清楚臉部的方向時，就試著用立方體思考吧！

→ 參考第54頁「用立方體思考臉的方向」

變形

注意臉部的
立體感吧！

注意臉部
正面和側面，
表現出方向性

了解仰視、俯視的基礎

仰視是指由下往上看的視角方向；俯視則是指由上往下看的視角方向，皆屬於攝影用語。依照視角高度或遠近的不同，臉部就會出現不同於正臉的各種外觀。另外，就算視角位在臉的正面，但只要讓人物的臉部朝上，就會呈現仰視；跑步等把下巴往內縮的前傾姿勢則會呈現俯視，這些都是日常動作或姿勢的相關表現。透過實物或參考圖等，學習整體的形狀和臉部的五官配置吧！

何謂仰視

所謂的仰視是指由下往上看的視角方向。除了視角位置低於被攝物的情況之外，把臉部往上抬的人物也會呈現仰視臉。只要用三角形去配置臉部五官，就更能清楚看出臉部的角度變化。

（A）仰視

眼睛和鼻子較近，眉毛和眼睛看起來較遠

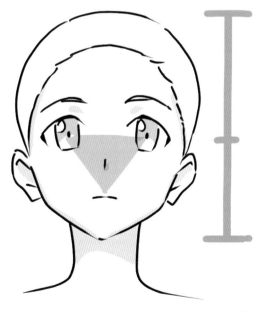

（A'）帶有角度的仰視

臉部向上，配置五官的三角形呈現扁塌的形狀

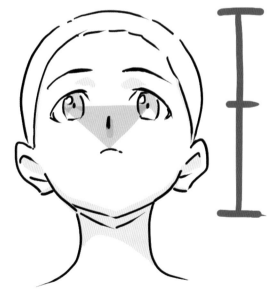

臉部五官原本都是集中在下方，所以在一般仰視
（A）的情況，五官會比較偏向上方

仰視、俯視的位置關係

仰視、俯視的描繪，就用視角（攝影機）的位置和角度去想像吧！

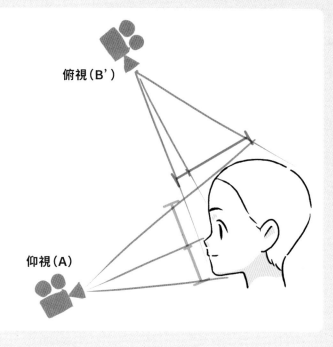

俯視（B'）

仰視（A）

何謂俯視

俯視是指由上往下看的視角方向。除了視角位置高於被攝物的情況之外，把臉部朝下的人物也會呈現俯視臉。只要用三角形去配置臉部五官，就能更清楚看出臉部的角度變化。

（B）俯視

眼睛和眉毛較近，嘴巴在輪廓附近

（B'）帶有角度的俯視

臉部朝下，配置五官的三角形呈現扁塌的形狀

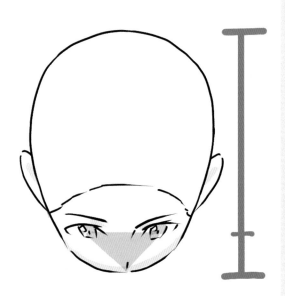

臉部五官原本都是集中在下方，所以在一般俯視（B）的情況，五官會往下方靠近

仰視臉的基本配置

試著從側面、半側面、正面觀察仰視臉的外觀吧！下巴下方的寬度會隨著方向的改變而變寬，鼻子底部和眼睛看起來像是重疊。另外，眼睛和眉毛之間看起來比較寬。

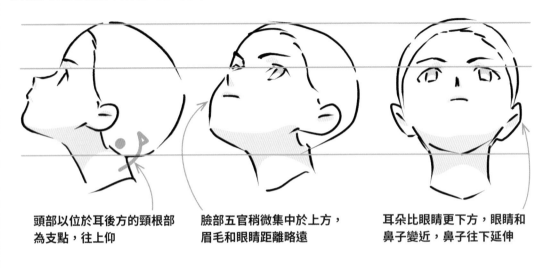

頭部以位於耳後方的頸根部
為支點，往上仰

臉部五官稍微集中於上方，
眉毛和眼睛距離略遠

耳朵比眼睛更下方，眼睛和
鼻子變近，鼻子往下延伸

只要在側臉加上視角方向的箭頭，仰視臉的特徵就會更加明確。在仰視的情況下，下方的面（藍）較寬，上方的面（紅）較窄

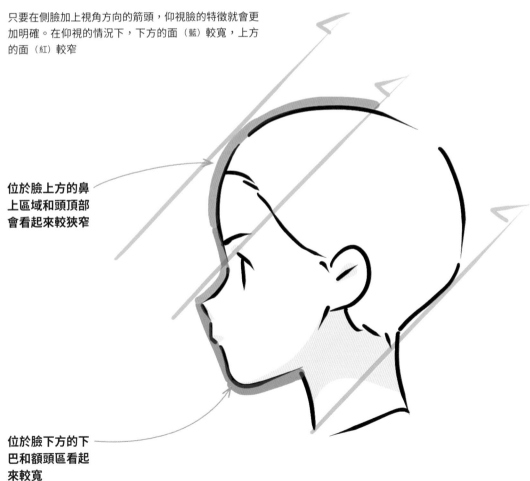

位於臉上方的鼻
上區域和頭頂部
會看起來較狹窄

位於臉下方的下
巴和額頭區看起
來較寬

俯視臉的基本配置

試著從側面、半側面、正面觀察俯視臉的外觀吧！原本位在正中央略下方的臉部，因為俯視而更往下方集中。可明確看到鼻樑和頭頂部，下巴、眼睛和眉毛之間看起來變得狹窄。

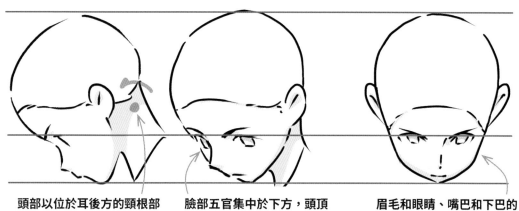

頭部以位於耳後方的頸根部為支點，往下轉

臉部五官集中於下方，頭頂部看起來較寬

眉毛和眼睛、嘴巴和下巴的輪廓可看見重疊

俯視和仰視相反，下方的面（藍）較窄，
上方的面（紅）較寬

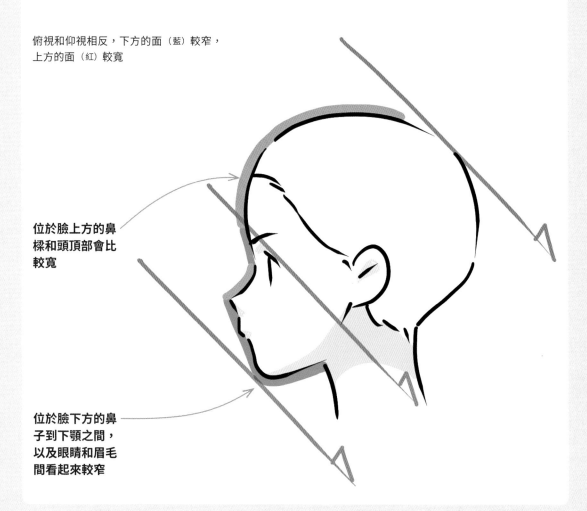

位於臉上方的鼻樑和頭頂部會比較寬

位於臉下方的鼻子到下顎之間，以及眼睛和眉毛間看起來較窄

用立方體思考頭的方向

表現方向性的時候，半側臉要注意臉的正面和側面，而仰視、俯視的時候，則必須注意上下的面。由於頭的形狀太過複雜，所以先把頭換成立方體，藉此釐清透視的方向吧！

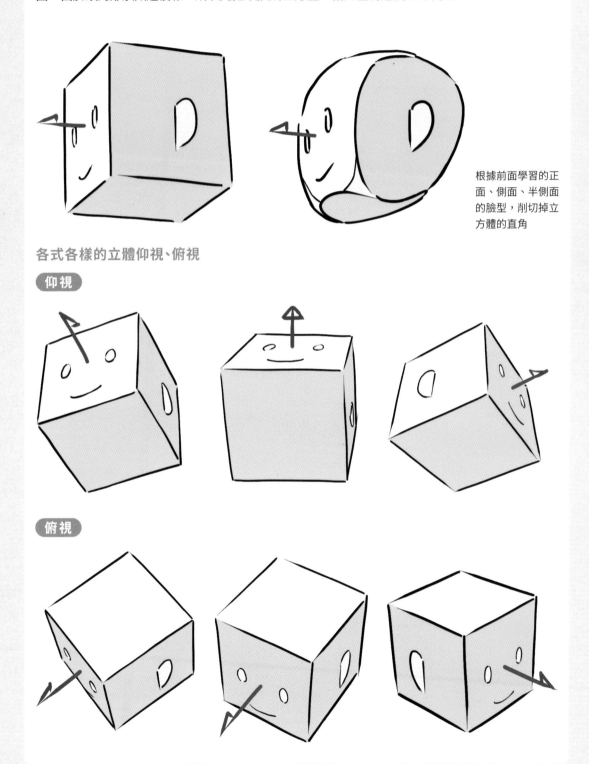

根據前面學習的正面、側面、半側面的臉型，削切掉立方體的直角

各式各樣的立體仰視、俯視

仰視

俯視

臉部形狀因視角遠近而改變

立方體的形狀會因視角的遠近而有所不同。從近處看的時候，靠近視角的那邊看起來會比較大，遠邊則會比較小。從遠處看的時候，沒有各邊的大小差異，看起來較為平坦。臉部的形狀也一樣，外觀也會因為視角的遠近差異而有所不同。

比較近的臉

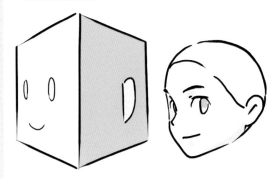

一般～較遠的臉

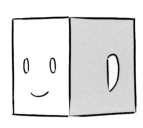

就像從近處觀看的建築物可以感受到深度那樣，從近處觀看的臉部也會產生透視感

從遠處觀看的建築物，比較像是平坦的立方體。不論是骰子還是臉，看起來比較不會失真

所謂的透視感	因視覺遠近而產生的外觀大小差異。臉部等比較小的物品，之所以輪廓感受比較深，就是因為觀看的視角比較近，一般的臉最好以沒有透視感的立方體作為思考的基礎。

COLUMN　**立方體的描繪方法**

無法正確畫出立方體的人，只要用緊貼的牆，把正圓形包圍起來，就沒有問題了。

① 畫出以球體為形象的圓形　② 以臉部的方向為形象，畫出平行四邊形　③ 描繪出立方體的各邊

仰視臉的額頭大幅朝上

傾斜的仰視臉就用朝上的橢圓形來描繪頭部的形狀吧！頭頂部被遮擋後，額頭和側頭部會變得比較大。

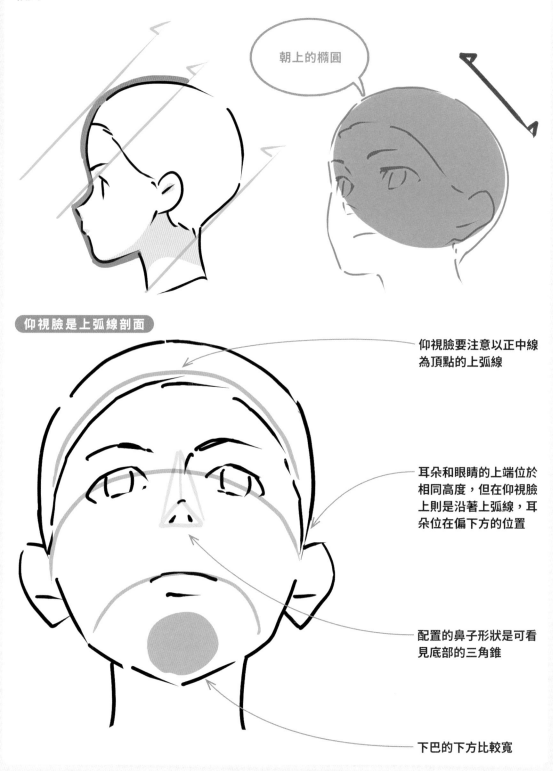

朝上的橢圓

仰視臉是上弧線剖面

仰視臉要注意以正中線為頂點的上弧線

耳朵和眼睛的上端位於相同高度，但在仰視臉上則是沿著上弧線，耳朵位在偏下方的位置

配置的鼻子形狀是可看見底部的三角錐

下巴的下方比較寬

俯視臉可看見大範圍的頭部整體

傾斜的俯視臉就用朝下的橢圓形來描繪頭部的形狀吧！可以看到從額頭至頭頂部，較大範圍的頭部形狀。

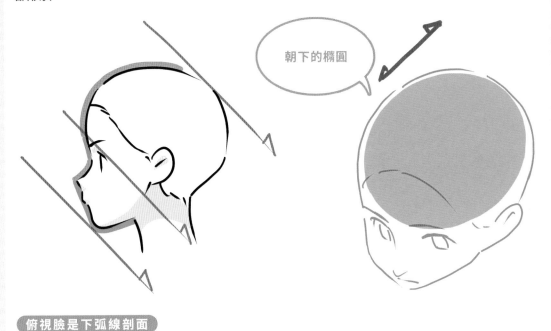

朝下的橢圓

俯視臉是下弧線剖面

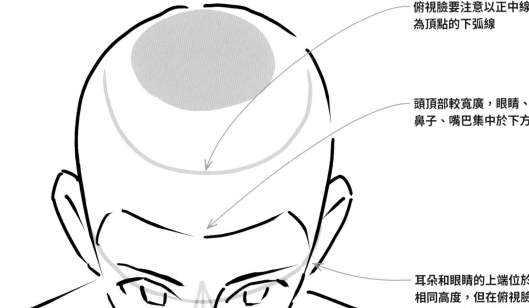

俯視臉要注意以正中線為頂點的下弧線

頭頂部較寬廣，眼睛、鼻子、嘴巴集中於下方

耳朵和眼睛的上端位於相同高度，但在俯視臉上則是沿著下弧線，耳朵位在偏上方的位置

配置的鼻子形狀是從上方檢視的三角錐

仰視、俯視的五官配置

仰視和俯視會因為角度或臉的方向而有好幾種不同的模式。不光是五官的位置，就連形狀或立體感也會改變，所以也會比水平視角的臉更加困難。參考好的範例，多做一點練習吧！請了解各部件的基礎和注意事項，把它當成練習的確認重點吧！

眼睛在臉的弧線上面

在臉的立體形狀上描繪眼睛吧！仰視用來描繪眼睛的畫框就用上弧線，俯視就用下弧線。只要參考這個畫框，就能更容易了解仰視、俯視的方向性。

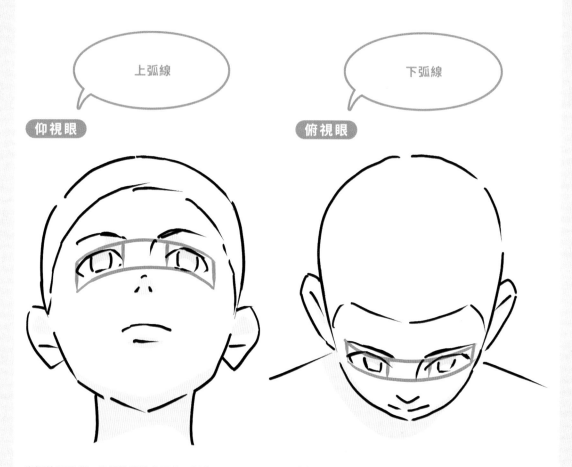

畫框的眼尾端，沿著臉部的曲面向下延伸

畫框的眼尾端，沿著臉部的曲面向上延伸

正確配置眼睛的畫框

讓眼睛的畫框落在弧線上面的同時，也必須注意正臉、側臉、半側臉的描繪方式。不要理會那些先入為主的觀念或繪圖的習慣，仔細看著範例描繪吧！

常見NG範例：過度朝上

相對於頭部整體，臉部的五官集中於下方，所以俯視的時候，只要稍微往下，五官就會往下巴集中。相反的，在仰視臉上面，額頭會比臉部的五官更往後，因此除非頭抬得很高，否則眼睛不會落在正上方

動畫、漫畫中的仰視形狀

寫實構圖中的仰視形狀

配合眼睛位置的側面圖

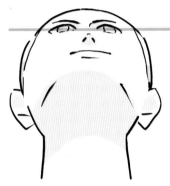

把臉部視為平面的配置情況。漫畫有時會採用這種畫法

在寫實的仰視臉當中，眼睛、鼻子、嘴巴會呈現和正面完全不同的形狀

除非頭部抬得很高，否則眼睛不可能來到正上方

常見NG範例：眼睛的距離太近

把俯視的眼睛配置在下方的時候，要避免讓眼距變得太窄。必須在維持眼睛寬度的情況下，表現出俯視的立體感

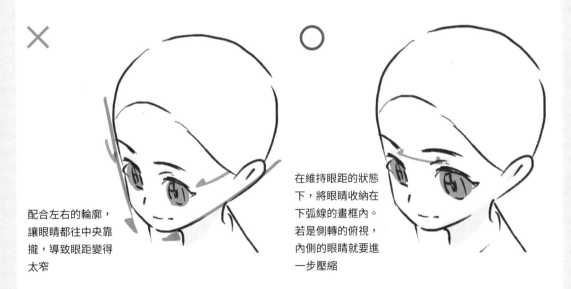

配合左右的輪廓，讓眼睛都往中央靠攏，導致眼距變得太窄

在維持眼距的狀態下，將眼睛收納在下弧線的畫框內。若是側轉的俯視，內側的眼睛就要進一步壓縮

眉毛和眼睛的位置關係變化

眉毛和眼睛之間的外觀，會因仰視、俯視而有極大的改變。仰視的時候，因為是從眼皮的正面觀看，所以眉毛和眼睛之間看起來比較寬。俯視的時候，眉毛和眼睛會重疊，所以看起來比較近。

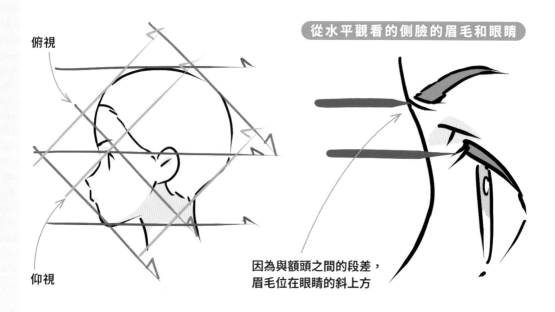

俯視

仰視

從水平觀看的側臉的眉毛和眼睛

因為與額頭之間的段差，
眉毛位在眼睛的斜上方

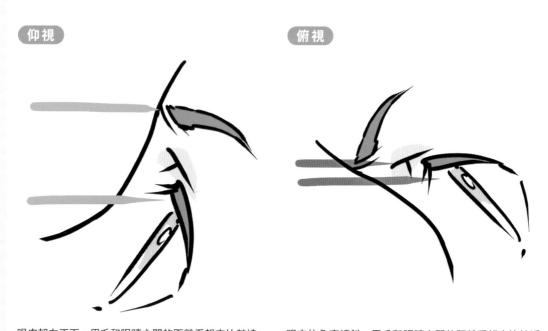

仰視

俯視

眼皮朝向正面，眉毛和眼睛之間的距離看起來比較遠　　眼皮的角度傾斜，眉毛和眼睛之間的距離看起來比較近

仰視、俯視的眼睛印象

仰視、俯視的眼睛分別有著不同於正臉的印象。掌握重點，配合希望表現的形象，靈活運用仰視、俯視吧！

仰視眼

因為眼睛的位置位在上面，所以臉看起來比較成熟。可以做出輕蔑、強勢、強者的表現，另一方面，眉毛和眼睛的距離較寬，嘴巴也較為舒展，所以也能依表情的不同，展現出愚蠢的印象

俯視眼

眼睛的位置位在臉部的下方，所以會呈現出兒童般的可愛印象。因為呈現往上看的臉，所以能夠表現出害怕或柔弱的樣子；另一方面，只要拉近眉毛和眼睛的距離，畫出瞪眼的眼神，就能夠展現出挑戰者的形象

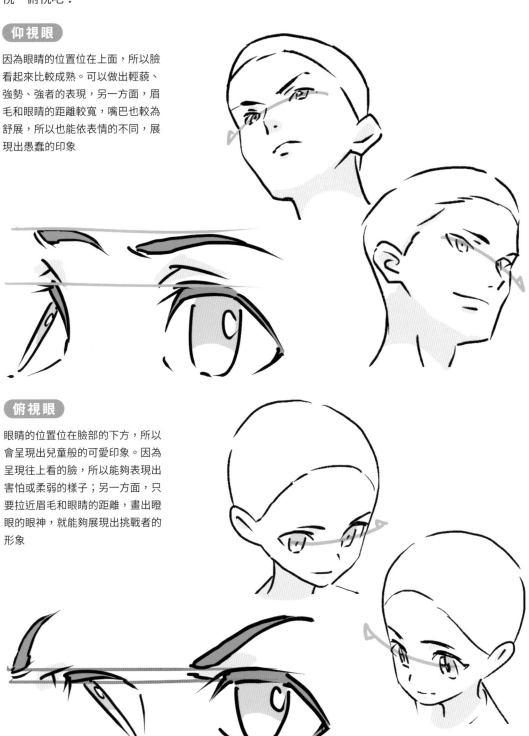

鼻子和嘴巴要注意可視面

透過標示視角方向的側臉，確認鼻子和嘴巴。仰視可以清楚看到鼻子和嘴巴的下面，俯視則能看到鼻子和嘴巴的上面。因為可以看到的平面不同，所以形狀就不一樣。

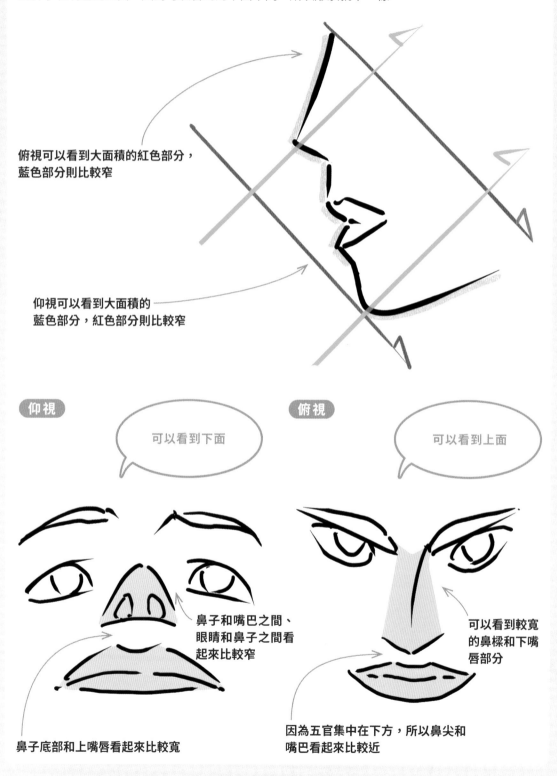

俯視可以看到大面積的紅色部分，藍色部分則比較窄

仰視可以看到大面積的藍色部分，紅色部分則比較窄

仰視　可以看到下面

俯視　可以看到上面

鼻子和嘴巴之間、眼睛和鼻子之間看起來比較窄

可以看到較寬的鼻樑和下嘴唇部分

鼻子底部和上嘴唇看起來比較寬

因為五官集中在下方，所以鼻尖和嘴巴看起來比較近

耳朵的位置沒有改變

耳朵位在頭部的正中央，所以正面、仰視、俯視的耳朵位置幾乎沒有改變。透過第37頁確認側臉的耳朵位置吧！另外，頭要以耳朵後方的脖子根部為支點。仰視、俯視可說是以耳朵作為臉部上下活動的支點。

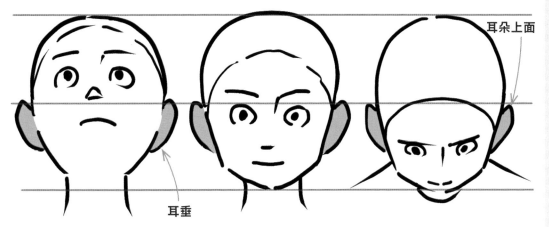

耳朵上面

耳垂

就算臉部上下活動，位於頭部正中央的耳朵位置仍幾乎沒有改變。可是，以橫軸為支點的角度會改變，所以形狀會因此產生變化。仰視可以看到耳垂端，俯視則可以看到耳朵的上面

從上方檢視，耳朵呈現傾斜狀

耳朵面向前方，同時要從較寬廣的角度進行收音，所以耳朵是沿著頭部往後傾倒的狀態。甚至，為聆聽到腳邊的聲音，耳朵會稍微往下延伸。因此，如果從傾斜的仰角檢視，耳朵的凹凸面會呈現正面，可以看到最大範圍的耳朵。

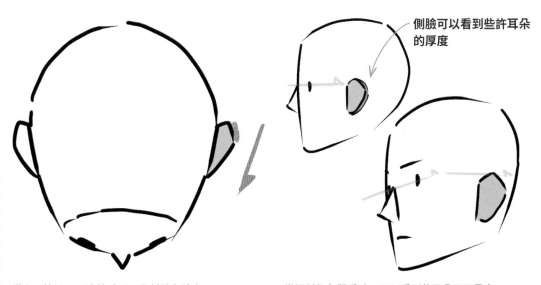

側臉可以看到些許耳朵的厚度

從上面檢視，可清楚看到耳朵斜貼在臉上　　　　　　從傾斜仰角觀看時，可以看到的耳朵正面最寬

各式各樣的仰視與俯視

在視角（鏡頭）方向下，仰視和俯視的臉並非呈現平面，因此，各五官的形狀會比正臉更不相同。不要仰賴直覺或描繪習慣，仔細觀察人體模型、3D或有立體感的圖畫，慢慢掌握仰視和俯視的形狀吧！

仰視

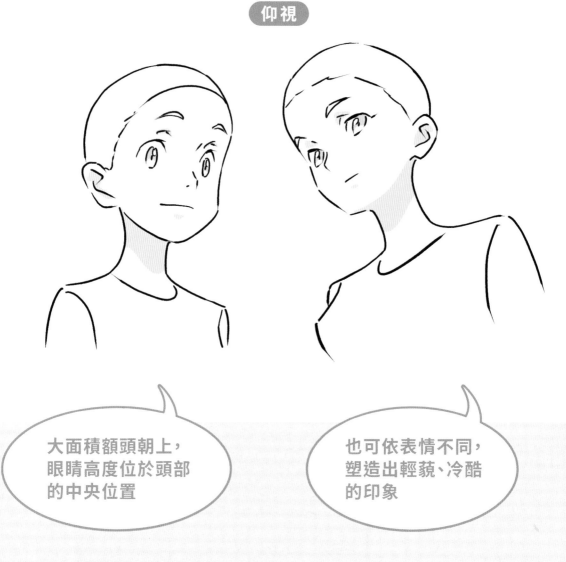

大面積額頭朝上，眼睛高度位於頭部的中央位置

也可依表情不同，塑造出輕蔑、冷酷的印象

注意臉部的曲面

在仰視和俯視當中，不光是五官的配置和可視面不同，形狀和立體感也會因方向而改變。描繪的時候，多多注意臉部的曲面吧！

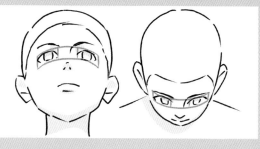

➡ 參考第74頁「眼睛在臉的弧線上面」

俯視

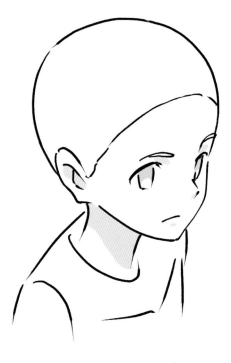

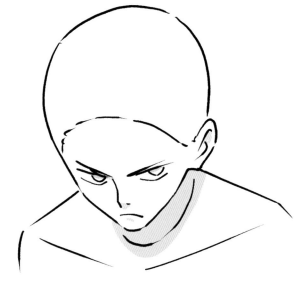

頭部整體看起來較大，眼睛位在臉部偏下方的位置

也可以塑造出令人畏懼的挑戰者形象

了解脖子的基礎

脖子是如何連接頭部和身體的呢？或許大家平常都沒有觀察到這個部分。這裡將針對與頭部和身體之間連動，有著密切關係的脖子，解說描繪的基本方法。就算有辦法畫出頭部，但如果和脖子、肩膀、胸部等部位間不夠協調，也會覺得好像哪個地方怪怪的。正確掌握頭部和脖子的連接，描繪出絕佳的協調性吧！

脖子呈現傾斜狀

脖子的根部如果不夠明確，頭部和脖子看起來就不像有相互連接著。摸摸自己的脖子，試著確認位置吧！從耳朵背後的凹骨到後方，繞行脖子約1/4圈的附近，就是活動頭部的支點，也就是頸根部。

透過側臉確認，脖子如何連接頭部和肩膀吧！採取自然姿勢的時候，脖子不是呈現垂直，而是稍微往前傾斜的角度

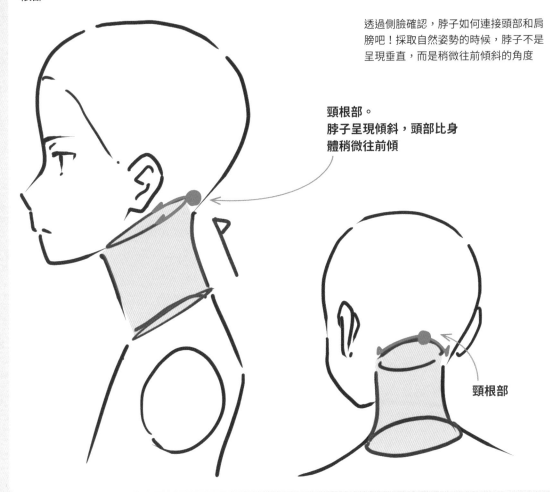

頸根部。
脖子呈現傾斜，頭部比身體稍微往前傾

頸根部

畫出脖子的接觸面

相對於頭部和肩膀，脖子呈現傾斜，接觸面是有角度的。因為看不見的部份比較多，所以往往不知道該從哪裡畫出脖子。在看不見的地方畫出輔助線，了解脖子整體的形狀吧！

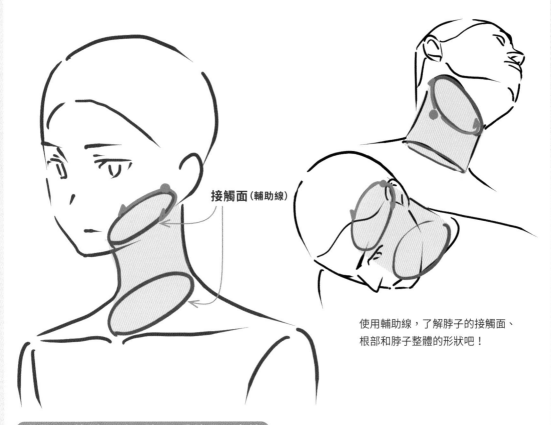

接觸面（輔助線）

使用輔助線，了解脖子的接觸面、根部和脖子整體的形狀吧！

常見NG範例：頭部、脖子、肩膀呈一直線

在正臉情況下，因為頸根部被下巴擋住，所以往往會誤認為脖子就是從下巴的輪廓開始連接。可是，如果連頭部和身體之間的重疊部分都算在內，脖子整體的長度將遠超出想像

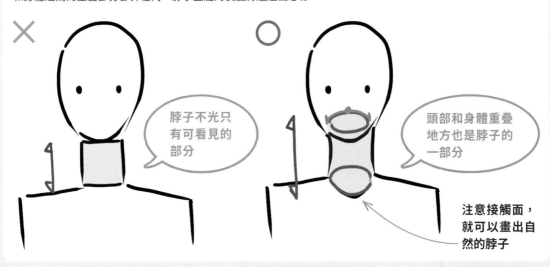

脖子不光只有可看見的部分

頭部和身體重疊地方也是脖子的一部分

注意接觸面，就可以畫出自然的脖子

脖子幾乎看不見

脖子的角度和重疊部分，在許多姿勢下，會呈現幾乎看不到的狀態。首先，先把注意力放在頭部和肩膀的配置，然後再把脖子填補在兩者之間，這便是畫出絕佳協調的秘訣。如果用頭、脖子、肩膀這樣的順序描繪，就容易被人體模型的形狀所影響，導致身體變得僵硬、不自然。

日常動作下，脖子不會呈現直立

如果用生硬的人體模型去描繪日常動作，就會呈現出可看到整個脖子的不自然姿勢

在坐姿等放鬆狀態下，脖子會往前傾。掌握不到準確姿勢時，也可以從側面進行觀察

直立的脖子展現不出躍動感

脖子如果直立，姿勢就會像機器人那樣，變得生硬、不自然，展現不出躍動感。身體前傾或彎腰的時候，脖子會和肩膀重疊。多多觀察跑步、投球、踢球等格鬥技或球技動作吧！

透過側面圖確認前傾姿勢的
脖子和肩膀的重疊

各式各樣的脖子形狀

脖子會因為年齡、體格和個性而有粗細、長度的變化。掌握男女老幼各自的特徵，分別畫出不同的脖子形狀吧！

男性　　**女性**　　**兒童**

脖子較粗，會看起來像個強而有力的男性。同時也可以藉由肩膀的寬度，表現出各種不同的人物角色

脖子纖細且長，比較符合女性；短且纖細的脖子比較符合兒童形象。兒童的肩寬也會變得更窄

寫實的脖子會滑順地連接頭部和肩膀

也有以變形方式表現穩定感的梯形脖子

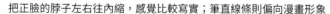

把正臉的脖子左右往內縮，感覺比較寫實；筆直線條則偏向漫畫形象

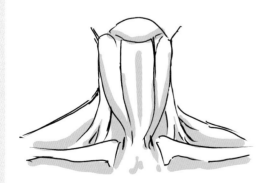

美少女等人物要省略肌肉

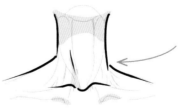

實際畫出脖子肌肉，展現出緊繃印象

如果加上肌肉，就會更加寫實，給人緊繃的印象。描繪猛男或是老年人時，適合這種畫法，但美少女或美少年則不適合這樣的表現

了解半身像的基礎

在主體、配置的最後，來介紹半身像的描繪方式。把頭部、脖子、肩膀全部連接起來，呈現出更為複雜的形狀，進一步使各部連動。只要稍微改變姿勢，就能改變整體的形狀。因此，這部分有許多曖昧模糊的困難之處。透過基本形狀確實了解肩圍的形狀吧！

了解沒有手臂的肩膀形狀

為了瞭解複雜的形狀，首先，請先試著了解肩圍。試著觀察切開頭部、脖子、手臂之後的身體形狀，就會發現正面呈現上寬下窄的梯形，側面則是呈現背部後方有縫隙，胸部反翹的形狀。進一步畫出脖子的接觸面和肩膀的接觸面，使肩圍的立體更加明確。

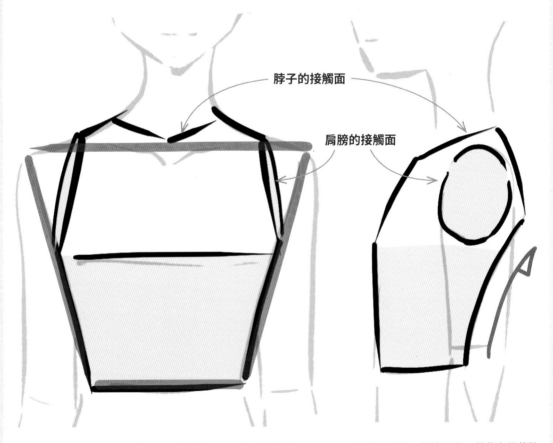

脖子的接觸面

肩膀的接觸面

以上寬下窄的梯形畫出身體基底，襯衫裁切線的部分就是肩膀

只要背後翹曲，挺出胸部，就能有絕佳協調。就以背部靠牆的形象進行調整

畫出肩膀的立體感

畫出肩圍的立體感，結果導致肩膀宛如「峭壁」的情況還挺多的。只要確實畫出肩膀的上端，再朝胸部方向畫出平滑的線條，就能表現出身體的厚度和胸部的立體感。肩圍總是畫得不夠明確的人，就多多注意這一點吧！

× 缺乏肩膀的立體感

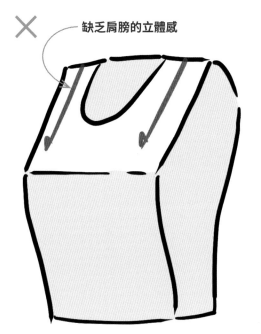

平坦肩膀是展現不出肩圍立體感的最大原因。很多人特別拘泥於T恤、西裝、領帶等形狀，反而導致脖子到胸部之間的線條不夠明確

○ 有肩膀的頂部

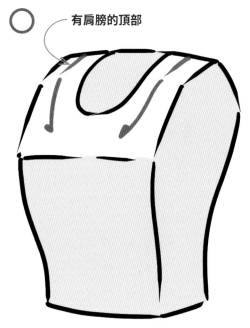

現實的肩膀是有頂部的。注意和脖子、手臂的連接面，繪製出立體且平滑的肩膀吧！衣服的領口或領帶等，也必須注意那樣的線條

注意肩膀的剖面

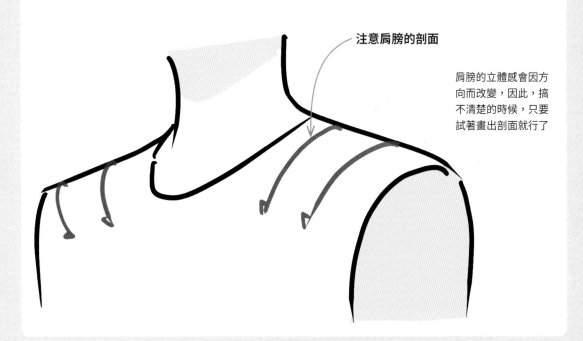

肩膀的立體感會因方向而改變，因此，搞不清楚的時候，只要試著畫出剖面就行了

用服裝表現肩膀的立體感

若要表現肩膀的立體感，就要特別注意頸底部和手臂的連接面。這個線條是直接描繪服裝時的標準。尤其頸底部的線條，更是正確表現立體感的重要指標。從鎖骨上面，沿著肩膀的頂端進行描繪吧！

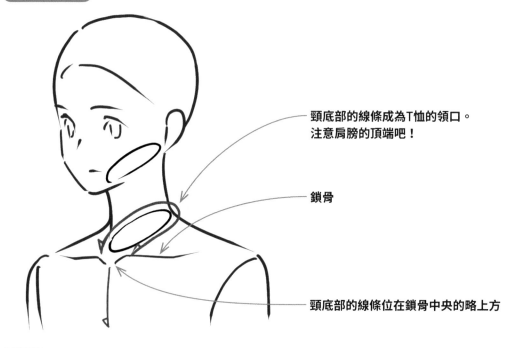

頸底部的線條成為T恤的領口。注意肩膀的頂端吧！

鎖骨

頸底部的線條位在鎖骨中央的略上方

襯衫

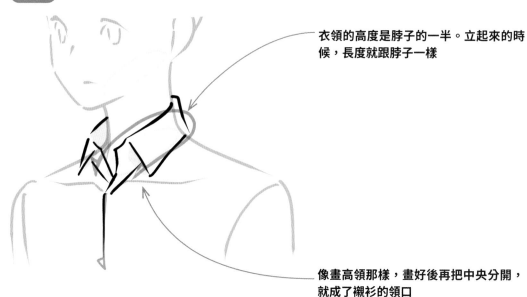

衣領的高度是脖子的一半。立起來的時候，長度就跟脖子一樣

像畫高領那樣，畫好後再把中央分開，就成了襯衫的領口

西裝

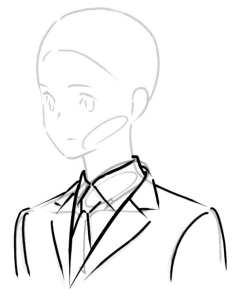

以鎖骨中央為起點，加上領帶或緞帶的結

連帽衫

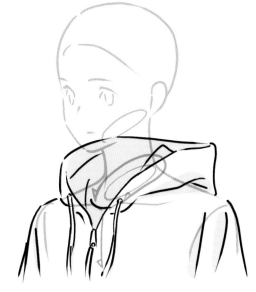

立起較大的領口，中央再加上連衣帽的蓬鬆表現

COLUMN **試著製作後再觀察**

襯衫的領口並非只是單純的圓筒狀。脖子不是圓柱狀，而是從後方往前傾斜的扭曲形狀。因此，領口從脖子後方往前繞的時候，也會沿著頸底部的傾斜而扭曲。因為很難透過穿衣進行觀察，所以就用紙製作模型，藉此進行觀察吧！

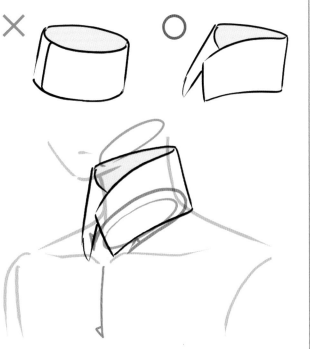

衣領並非呈現圓柱狀，而是扭曲形狀。只要留意肩膀上面的脖子線條，就能正確地表現出衣領的扭曲

正面的手臂出乎意料地細

如果從正面觀看手臂放在身體側面的狀態，手臂會平貼在胸部的後方，看起來比較細。千萬不要直接採用從側面看到的手臂印象，以免把正面的手臂畫得太粗。只要注意外觀的差異，就能透過正確的表現，輕鬆傳達姿勢或方向。

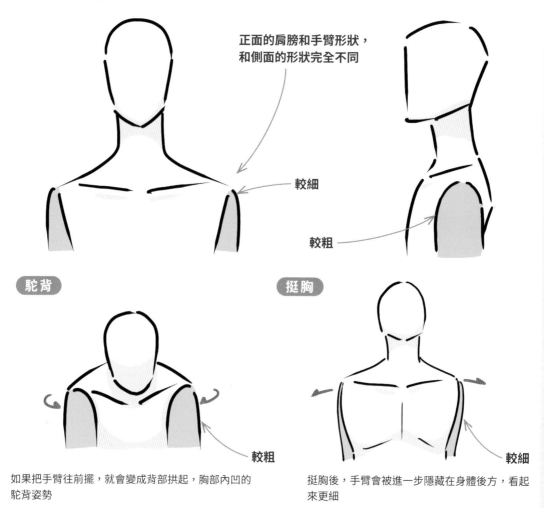

正面的肩膀和手臂形狀，
和側面的形狀完全不同

較細

較粗

駝背

挺胸

較粗

如果把手臂往前擺，就會變成背部拱起，胸部內凹的駝背姿勢

較細

挺胸後，手臂會被進一步隱藏在身體後方，看起來更細

側身的外側手臂比較粗

側身的時候，由於內側手臂的形狀接近正面，外側接近側面，所以外側的手臂就會變粗。

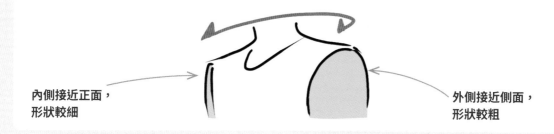

內側接近正面，
形狀較細

外側接近側面，
形狀較粗

側身的內側肩膀較寬

只要仔細觀察側轉半身像的雙肩外觀，就會發現內側的肩寬略寬，外側的肩寬略窄。由於自然姿勢時的肩膀稍微往內側彎曲，所以內側肩膀的形狀比較接近正面，外側肩膀則是接近側面，所以各自的外觀就會改變。

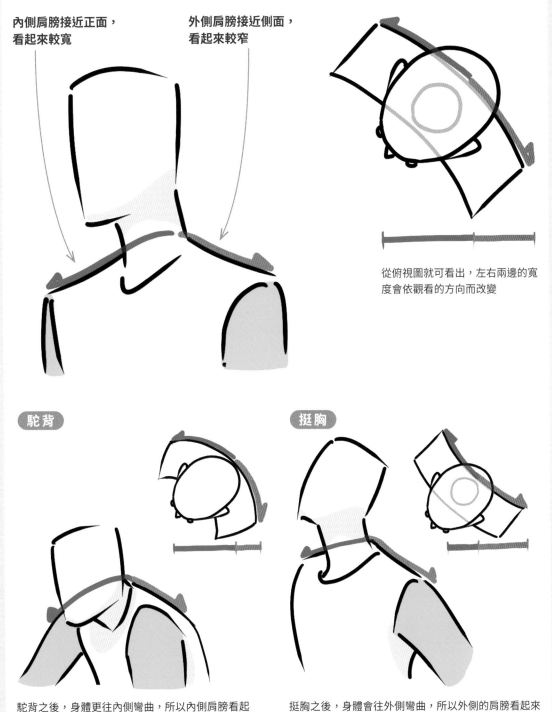

內側肩膀接近正面，看起來較寬

外側肩膀接近側面，看起來較窄

從俯視圖就可看出，左右兩邊的寬度會依觀看的方向而改變

駝背

挺胸

駝背之後，身體更往內側彎曲，所以內側肩膀看起來會更寬

挺胸之後，身體會往外側彎曲，所以外側的肩膀看起來會更寬

身體的一切都是連動的

高舉手臂的時候，肩膀會因手臂的連動而往上拉提，與此同時，頭部會傾斜，相反端的手臂或肩膀則會往下垂。就像這樣，就算只是一個高舉手臂的動作，活動的部分仍不光只有一處，而是全身上下都會受到影響。親自感受身體的連動，在確實觀察後，試著描繪吧！

手臂和肩膀的連動

高舉手臂時，肩膀會往上拉提，在連動的情況下，頭部也會傾斜，而另一邊的肩膀則會下垂。如果活動的部分只有畫出手部或腳部，不是會讓圖畫變得生硬，就是使姿勢顯得十分怪異，因此，各部件的連動也要多加注意

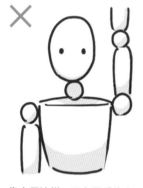

像木偶這樣，只有單手往上舉的不自然姿勢

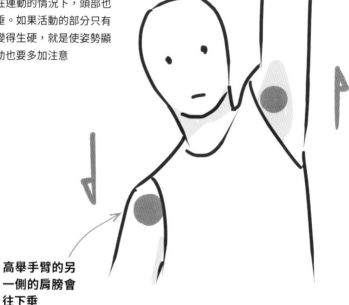

高舉手臂的另一側的肩膀會往下垂

肩膀和頭部的連動

轉動臉部的那一端的肩膀會往上抬，相反端的肩膀會向下垂。轉動頭的時候，不光只有頭部會動，脖子、背部也會同時傾斜，如此就能表現出自然的動作

轉頭端的肩膀會往上抬

相反端的肩膀往下降

半身像的輪廓變化

不受透視圖的大小差距影響，在遠距離的半身像中，正面仰視和背面俯視、正面俯視和背面仰視，呈現各自類似的輪廓。

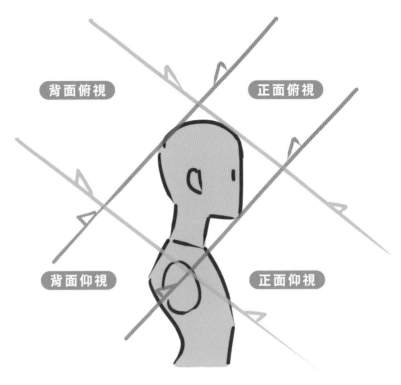

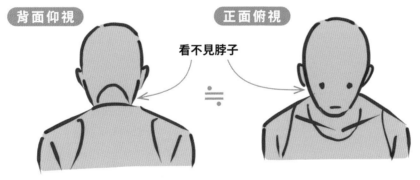

在背面仰視和正面俯視的情況下，因為頭部和脖子會重疊，所以脖子就會被擋住，看不見

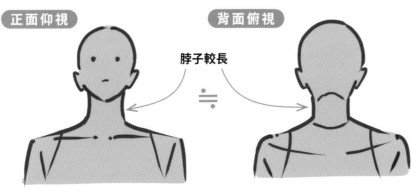

在正面仰視和背面俯視的情況下，因為正面可以看見傾斜的脖子，所以脖子會呈現出較長的輪廓

PART 3　透過配置到細節的步驟，展現人物的個性

透過主體和配置掌握輪廓和五官形狀之後，透過細節步驟增添個性化吧！所謂的細節就是潤飾最後圖畫或線稿的階段。就像日本俗語「神寄宿在細節裡」那樣，只要透過更確實的細節描繪，就能讓人物的存在感更加鮮明。

可是，絕對不可以突然描繪細節。若要讓細節有更好的表現，就必須進一步專注於配置階段。首先，先注意作為細節基礎的輪廓或畫框吧！另外因為人物的不同，描繪也有更容易傳達的設計或線條潤飾方法。接著就來了解各自的特徵吧！

體格的決定方法

比起臉部的細節設計，頭部、肩寬、脖子的長度等人物的體格差異，更能夠清楚表現出年齡、性別等男女老幼的差異，就算只是透過單純的基礎形狀，仍可清楚描繪出各自的差異。了解各年代、性別的特徵形狀，選擇符合角色人物的表現方法吧！

半身像的基礎

光是一張簡單的正面半身像，就能夠表現出各式各樣的資訊。以完成的圖畫為形象，來製作出基礎吧！

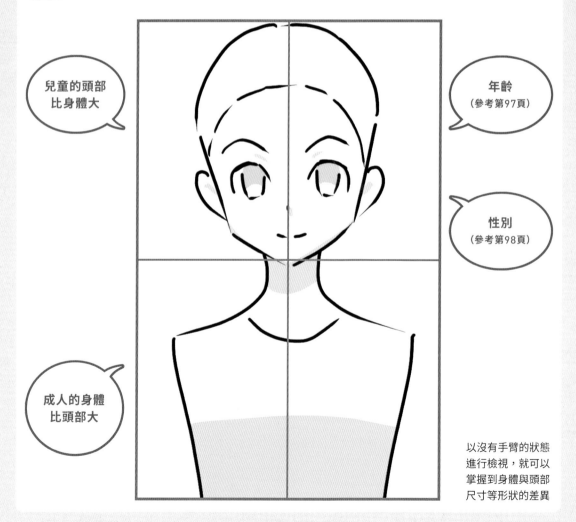

兒童的頭部比身體大

成人的身體比頭部大

年齡（參考第97頁）

性別（參考第98頁）

以沒有手臂的狀態進行檢視，就可以掌握到身體與頭部尺寸等形狀的差異

各年齡的描繪模式

人物可概略區分成兒童與成人。然後，兒童可進一步細分成幼兒、青少年和青少女，成人則可以細分成青年和老年人。另外，也可以用20歲和40歲之類的較大年齡差異去區分，不過，如果是18歲和22歲這種5歲之內的年齡差距，就很難進一步畫出差異。

少年（8～15歲）

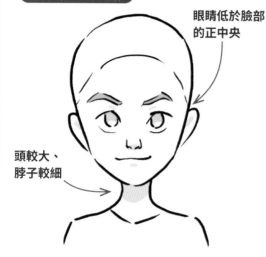

眼睛低於臉部的正中央

頭較大、脖子較細

青年、中年（16歲～50歲左右）

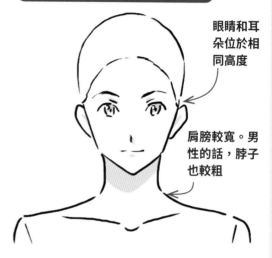

眼睛和耳朵位於相同高度

肩膀較寬。男性的話，脖子也較粗

寶寶、幼兒（0～7歲）

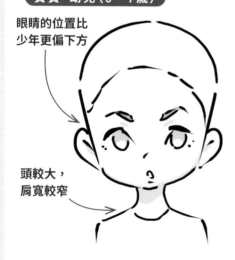

眼睛的位置比少年更偏下方

頭較大，肩寬較窄

老人（65歲～）

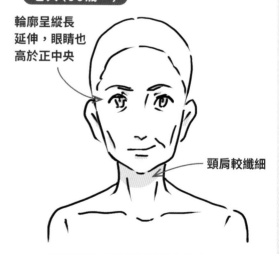

輪廓呈縱長延伸，眼睛也高於正中央

頸肩較纖細

根據纖細的身體或彎曲的背部等體型，改變描繪方式

青年、中年的畫法	漫畫這種變形的誇張表現，很難描繪出小學高年級和中學一年級這樣的細微年齡差距。另外，體格較壯碩的兒童和體格嬌小的大人等，不同於一般形象的人物也很難加以區分。這個時候，只能透過服裝、髮型、隨身物品的設定或音色等，這些圖畫以外的要素去進行表現。如果要避免觀看者做出過多的解釋，設定的時候就要盡量採取淺顯易懂的表現。

性別區分的畫法

成為成人之前的少男少女沒有太多的體格差異，只能利用睫毛的有無、眉毛的粗細、表情等小細節做出細微差異的表現。

少男、少女

沒有男女差異的中性體格

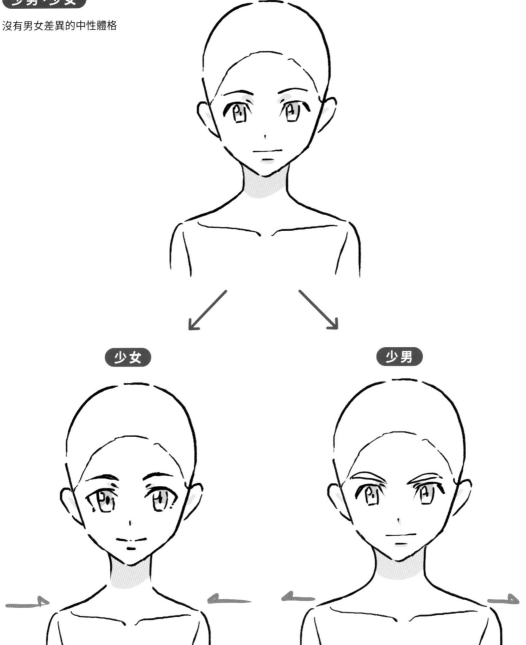

少女

脖子纖細、肩寬較窄，只要展現出圓潤、柔軟，就會更有女孩味道

少男

脖子、肩膀都比少女寬，只要展現粗壯體格，就會更像個男孩子

外觀、特徵的組合

圖畫總能化不可能為可能，即便是童顏巨乳那種現實中不可能實現的體型，還是能靠著圖畫自由地表現。畫家筆下的人物總能隨著觀眾的心願而改變。分析各式各樣的設計，掌握各種形狀，然後再試著重現吧！

美少女人物

童顏巨乳的組合

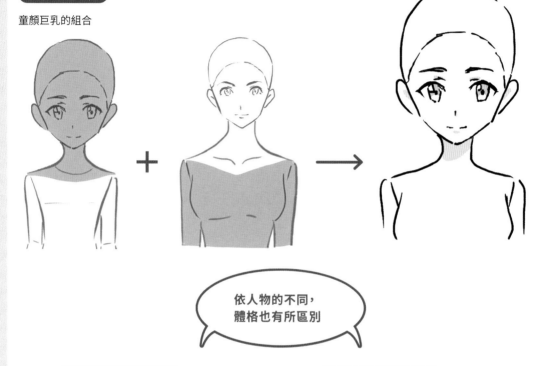

依人物的不同，
體格也有所區別

可愛印象的青年

雖然有著成人體格，但因為眼睛較大，所以變得比較可愛

強烈印象的青年

即便同樣是青年，希望強調強悍的時候，就要畫出更壯碩的體格

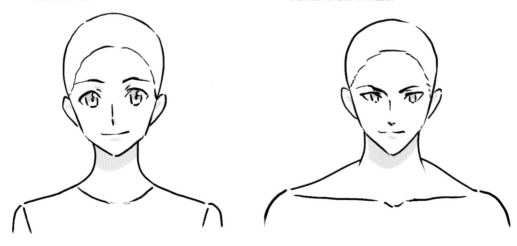

即便一看就知道是青年，在動漫風格當中仍會因特徵而有極大差異，大約有 2～3 歲的差異

眼型的塑造方法

眼睛是讓角色留下深刻印象的重要關鍵。依照人物的形象去設計吧！如果要畫出充滿魅力的眼睛，就必須鎖定視線的方向，表現出瞳孔的立體感。根據臉的方向重點進行描繪吧！

對齊左右的「筆數」

取得雙眼的協調雖然有點困難，不過，只要注意左右的筆數，就會出奇地容易描繪。

6筆畫的眼睛

1 用長方形捉出雙眼的位置

用畫框決定良好協調的配置

2 用直線區分，對齊左右的筆數

眼睛也用直線劃分

3 補上圓形，調整形狀

眼睛的設計和印象

眼睛的形狀會對人物的印象有極大的影響。用畫框來劃分出各式各樣的眼睛模式，掌握整體的形狀吧！

寫實的眼睛

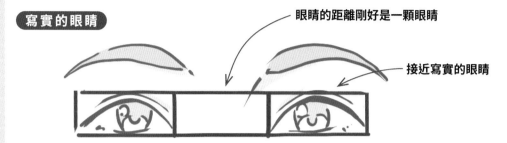

眼睛的距離剛好是一顆眼睛

接近寫實的眼睛

細長的眼睛

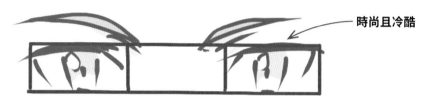

時尚且冷酷

漫畫風的眼睛

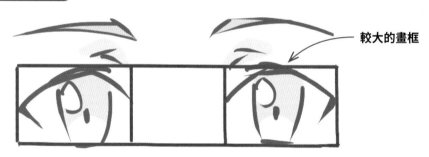

較大的畫框

大眼睛

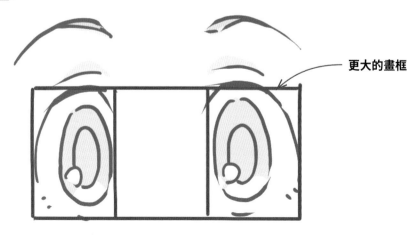

更大的畫框

側臉的眼睛用「三角形」描繪

側臉的眼睛和正面的眼睛有著截然不同的形狀。避免直接用正臉的形象描繪吧！只要以三角形為基礎，就能更容易描繪出形狀（參考第45頁）。

以單純的三角形為基礎

位於眼尾的頂點往上移就是上吊眼，往下移則是下垂眼

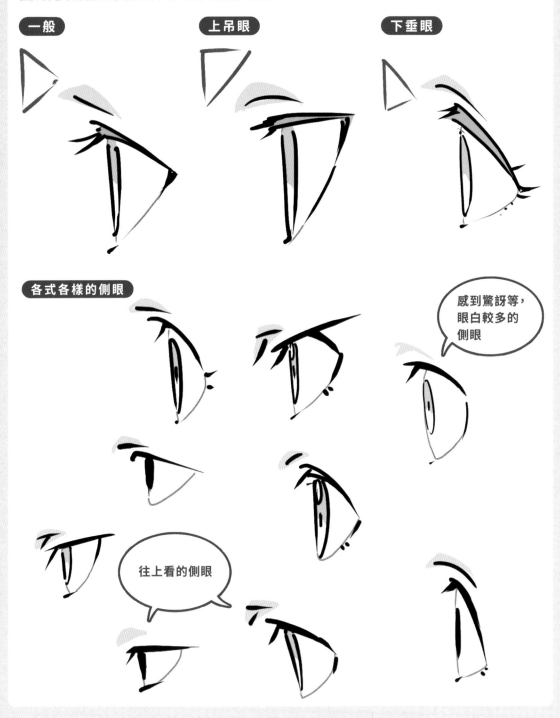

一般

上吊眼

下垂眼

各式各樣的側眼

感到驚訝等，眼白較多的側眼

往上看的側眼

半側臉的眼睛是左右不同的形狀

在半側臉上，眼睛會隨著臉部的立體線條往後繞，所以內側的眼睛會比外側的更呈現出被壓縮的形狀。

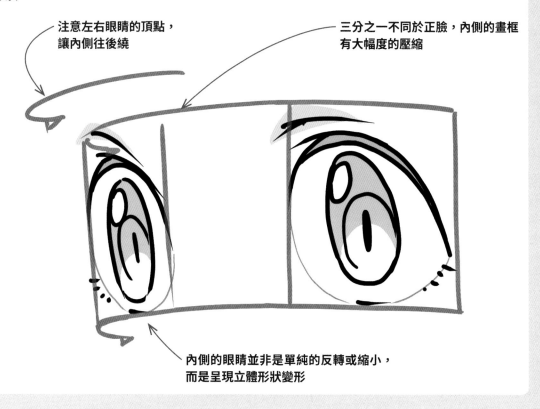

注意左右眼睛的頂點，
讓內側往後繞

三分之一不同於正臉，內側的畫框
有大幅度的壓縮

內側的眼睛並非是單純的反轉或縮小，
而是呈現立體形狀變形

也要注意瞳孔的深度

只要注意瞳孔的立體感和深度，半側臉就會變得更像樣。從正面看的時候也一樣，多注意眼球的立體感，藉此畫出更有深度的瞳孔吧！

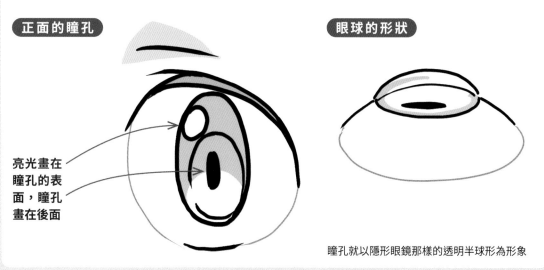

正面的瞳孔

亮光畫在瞳孔的表面，瞳孔畫在後面

眼球的形狀

瞳孔就以隱形眼鏡那樣的透明半球形為形象

仰視的眼睛是上弧線

仰視、俯視的眼睛要特別注意臉和視線的方向。仰視臉就以上圓弧的梯形畫框為形象吧！

正面仰視

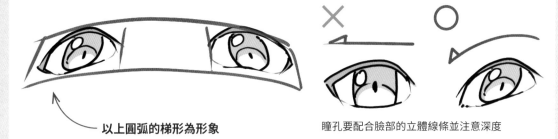

以上圓弧的梯形為形象

瞳孔要配合臉部的立體線條並注意深度

側面仰視

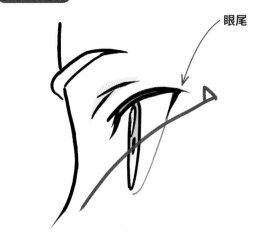

眼尾

相較於平視的側眼（左），仰視（右）的三角形眼尾則是往上傾斜

傾斜仰視

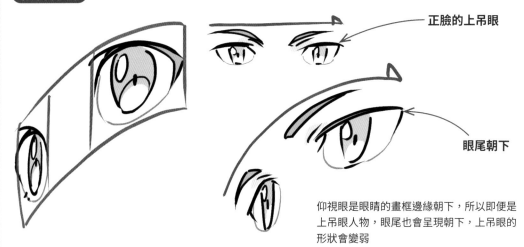

正臉的上吊眼

眼尾朝下

仰視眼是眼睛的畫框邊緣朝下，所以即便是上吊眼人物，眼尾也會呈現朝下，上吊眼的形狀會變弱

各式各樣的仰視眼

了解仰視眼的描繪重點，以及仰視眼可做的表現等特徵，再進行描繪吧！

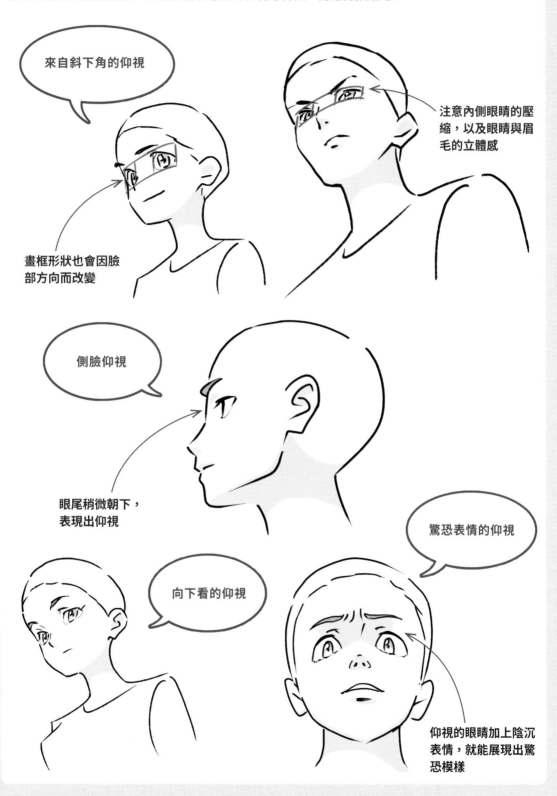

來自斜下角的仰視

注意內側眼睛的壓縮，以及眼睛與眉毛的立體感

畫框形狀也會因臉部方向而改變

側臉仰視

眼尾稍微朝下，表現出仰視

驚恐表情的仰視

向下看的仰視

仰視的眼睛加上陰沉表情，就能展現出驚恐模樣

俯視的眼睛是下弧線

俯視臉就以下圓弧的梯形畫框為形象吧！就像仰視的時候一樣，要依照臉的方向，為瞳孔套用上透視效果。

正面俯視

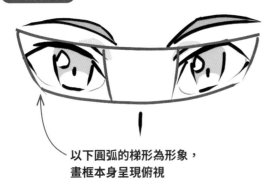

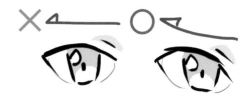

瞳孔加入朝下的透視效果並注意深度

以下圓弧的梯形為形象，
畫框本身呈現俯視

側面俯視

相較於平視的側眼（左），俯視（右）的三角形眼尾則是往下傾斜

傾斜俯視

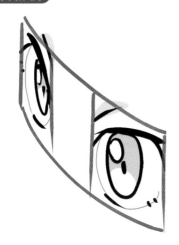

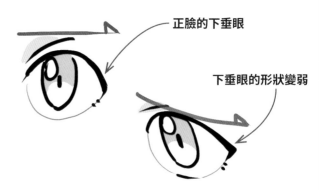

正臉的下垂眼

下垂眼的形狀變弱

俯視眼是眼睛的畫框邊緣朝上，所以即便是下垂眼人物，眼尾也會呈現朝上，下垂眼的形狀會變弱

各式各樣的俯視眼

了解俯視眼的描繪重點，以及俯視眼可做的表現等特徵，再進行描繪吧！

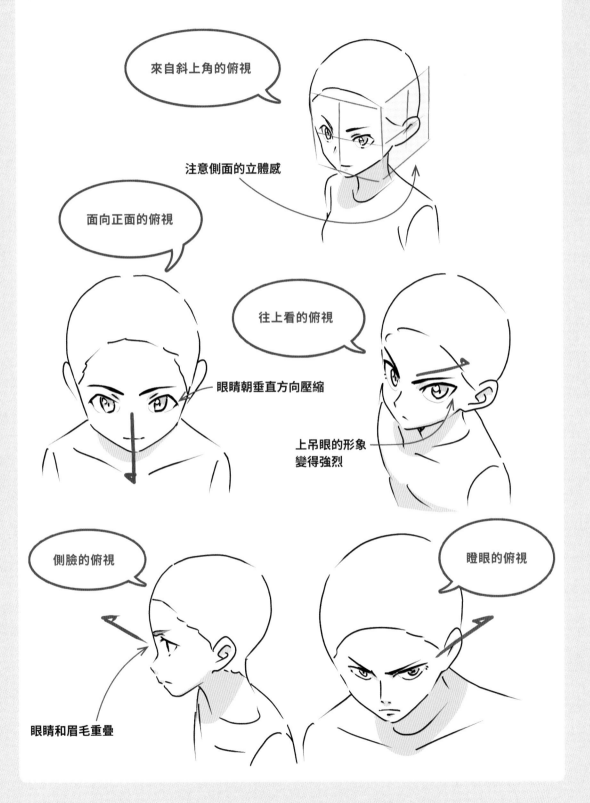

來自斜上角的俯視

注意側面的立體感

面向正面的俯視

往上看的俯視

眼睛朝垂直方向壓縮

上吊眼的形象變得強烈

側臉的俯視

瞪眼的俯視

眼睛和眉毛重疊

利用眼睛和眉毛表現喜怒哀樂

不光是眼睛的形狀，只要注意瞳孔大小、眼睛與眉毛之間的位置關係，就能表現出各種不同的情感。了解各種表情外觀，更靈活地運用吧！

眼珠的大小與視線

眼睛越大，形象就會越貼近可愛的寶寶或小動物。美少女的瞳孔之所以畫得比較大，也是因為能夠展現出寶寶般的可愛表情。

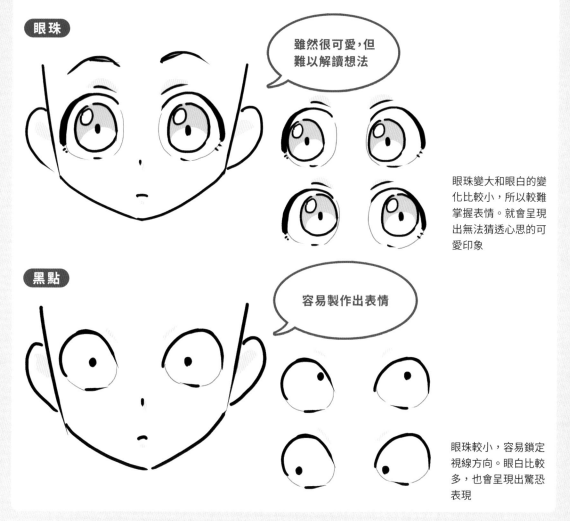

眼珠

雖然很可愛，但難以解讀想法

眼珠變大和眼白的變化比較小，所以較難掌握表情。就會呈現出無法猜透心思的可愛印象

黑點

容易製作出表情

眼珠較小，容易鎖定視線方向。眼白比較多，也會呈現出驚恐表現

各式各樣的眼睛表情

正所謂「眼睛會說話」，眼睛也能夠表現出情感。由於視線和眼神會帶給對方強烈的印象，所以在各式各樣的感情表現中，眼睛的靈活運用也是非常重要的事情。

 標準

 眼珠較大 比較像小孩，給人可愛印象

 眼珠較小 驚恐或腦中一片空白的感覺

上吊眼 意志堅強、嚴肅的印象

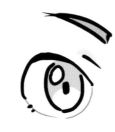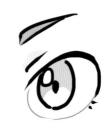

眼睛和眉毛貼近 表現憤怒

眉毛下垂 悲傷或擔心的表情

移開視線 尷尬時的表情

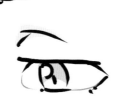

遮住單眼 內向的印象

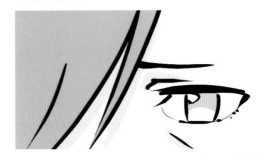

依眉毛方向和位置而改變的表情

眉毛的上下挪動，也可以表現出憤怒或困惑的表情。因此，眼睛和眉毛的距離也會對臉部的印象造成影響。

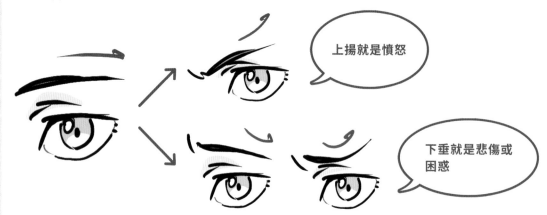

上揚就是憤怒

下垂就是悲傷或困惑

眼睛和眉毛較近

代表意識的強度。眉毛的粗度也可以表現出力道強弱

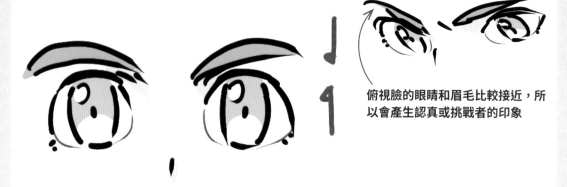

俯視臉的眼睛和眉毛比較接近，所以會產生認真或挑戰者的印象

眼睛和眉毛較遠

溫柔、柔和的印象。另外，驚恐或猶豫的時候也可以應用

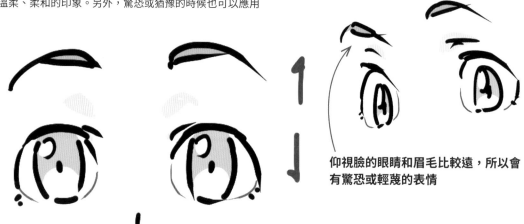

仰視臉的眼睛和眉毛比較遠，所以會有驚恐或輕蔑的表情

各式各樣的眉毛設計

眉毛有各式各樣的設計，各種眉毛都會因其不同的特徵，左右人物的印象。例如，粗眉毛就比較容易表現出強烈的意志等。

較粗的眉毛

意志強烈、
可靠的印象

較細的眉毛

意志薄弱、
爽快的表情

各式各樣的眉毛表情

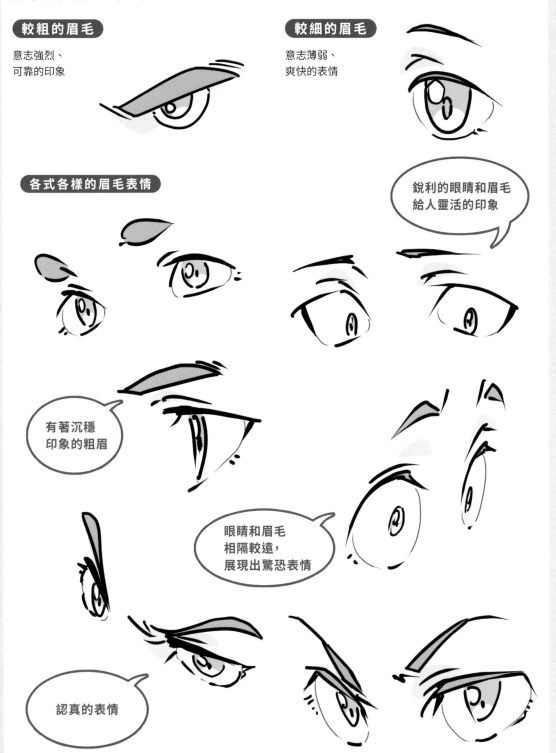

銳利的眼睛和眉毛
給人靈活的印象

有著沉穩
印象的粗眉

眼睛和眉毛
相隔較遠，
展現出驚恐表情

認真的表情

閉眼睛的表現

在動漫界中，眼睛的開闔分成睜眼、閉眼，以及半開的微睜眼。雖然這些眼睛的眼皮位置會改變，但是，眼球的位置卻不會移動。即便是描繪閉眼的時候，仍要注意睜眼的眼球位置，毫不猶豫地畫出眼皮和眉毛的位置。

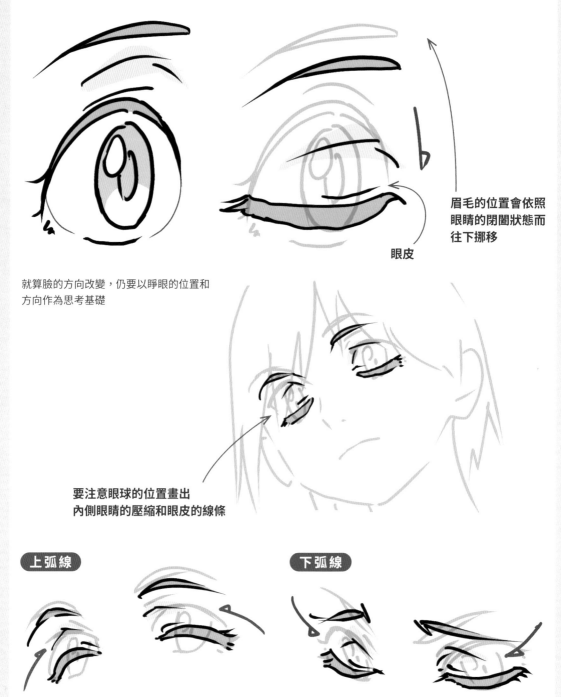

眉毛的位置會依照
眼睛的閉闔狀態而
往下挪移

眼皮

就算臉的方向改變，仍要以睜眼的位置和
方向作為思考基礎

要注意眼球的位置畫出
內側眼睛的壓縮和眼皮的線條

上弧線

下弧線

微笑。仰視臉的閉眼呈現自然的上弧線，展現出快樂
的印象

悲傷。俯視的閉眼呈現下弧線，容易帶給人悲傷的印象

微眯眼的表現

就算是微眯眼，仍要以睜眼70%的狀態進行描繪。在動畫中，瞇眼或向下看等幾乎接近閉眼的眼睛，有時也會以閉眼直接帶過。

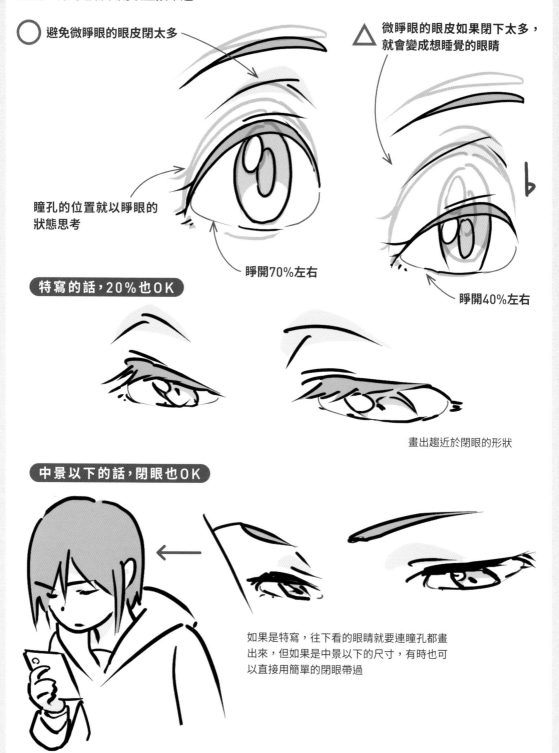

○ 避免微眯眼的眼皮閉太多

瞳孔的位置就以睜眼的狀態思考

睜開70%左右

△ 微眯眼的眼皮如果閉下太多，就會變成想睡覺的眼睛

睜開40%左右

特寫的話，20％也OK

畫出趨近於閉眼的形狀

中景以下的話，閉眼也OK

如果是特寫，往下看的眼睛就要連瞳孔都畫出來，但如果是中景以下的尺寸，有時也可以直接用簡單的閉眼帶過

使用色彩描跡吧！

所謂的色彩描跡

日本的動畫製作會把完成畫面留下的黑色線條稱為實線，把用來填補陰影、高光和填色的線條稱為色彩描跡。下巴的線條和嘴唇等，用色彩描跡分區，就能做出比黑色實線更柔和的表現。

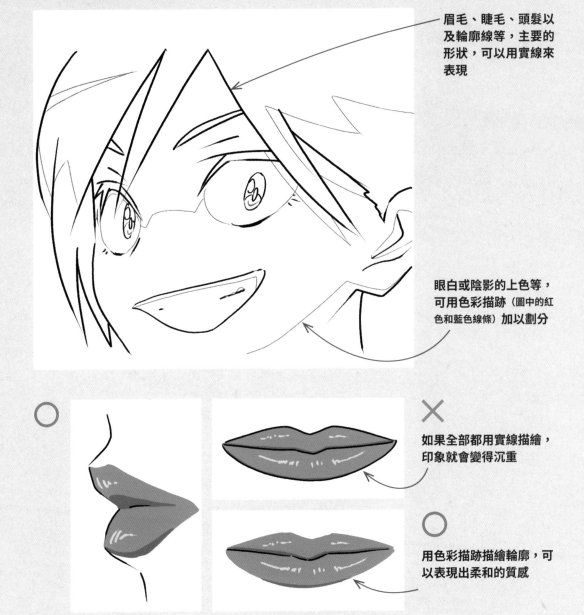

眉毛、睫毛、頭髮以及輪廓線等，主要的形狀，可以用實線來表現

眼白或陰影的上色等，可用色彩描跡（圖中的紅色和藍色線條）加以劃分

如果全部都用實線描繪，印象就會變得沉重

用色彩描跡描繪輪廓，可以表現出柔和的質感

色彩描跡的效果

如果全部的輪廓都是用黑色實線描繪，畫面就會顯得太黑，使印象變得太過沉重。減少黑色實線，採用色彩描跡，就可以維持圖畫原本的印象，同時描繪出肌膚的質感、透明感和柔和感。

與其用實線區隔相連的手腳指頭，不如用陰影表現，更能表現出肌膚的質感與柔軟

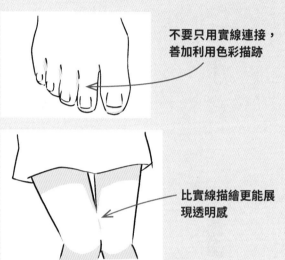

不要只用實線連接，善加利用色彩描跡

比實線描繪更能展現透明感

依照表現改變線條的多寡！

線條較多的漫畫或插畫被稱為劇畫畫風，大多應用於寫實且充滿迫力的成人風格。另一方面，以柔和且動態為前提的動畫則是減少線條，採用較多的色彩描跡，藉此展現出畫面的柔和感與質感。不過，現代社會常有更多的跨領域表現。有時，漫畫或插畫也會有採用動畫畫風的情況，而動畫場景偶爾也會反過來採用漫畫或插畫那種充滿迫力的劇畫畫風。

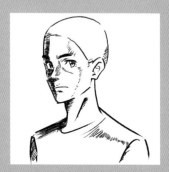

劇畫畫風的線條畫法

動畫畫風的線條畫法

嘴巴的畫法

嘴巴是呼吸、吃東西、說話等生命力的象徵。另外，相較於耳朵或眼睛，可以憑藉個人意志改變嘴巴的位置或是形狀，可說是非常容易展現個性的部位。形狀、尺寸或描繪的方法等，就依照人物風格下去描繪吧！

根據真實的嘴巴選擇線條

嘴巴從寫實形狀至動漫風格，依人物畫風的不同，而有各式各樣的設計。參考實物，選擇符合畫風形象的表現吧！

寫實的嘴巴

劇畫畫風、美國漫畫風等，寫實人物所用的表現

採用部分輪廓的表現

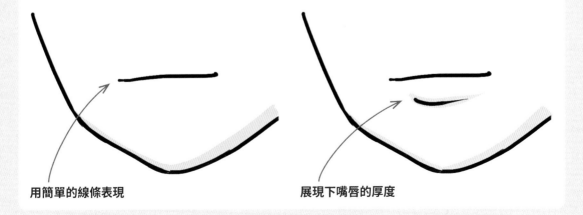

用簡單的線條表現　　　　　展現下嘴唇的厚度

側面的嘴唇用「三角形」描繪形狀

描繪側臉嘴唇的時候，只要用三角形作為描繪基礎就可以了。方法和用三角形描繪側眼十分類似。在遠景的圖畫中，有時會用單純的上色進行表現，而漫畫風的人物有時也會直接省略嘴唇的部分。

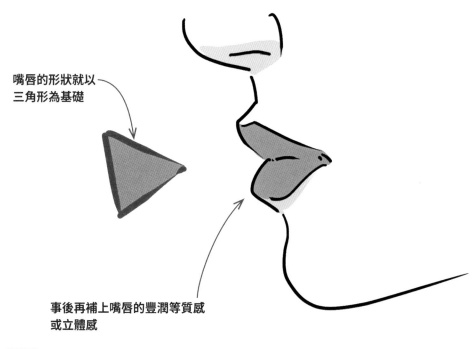

嘴唇的形狀就以三角形為基礎

事後再補上嘴唇的豐潤等質感或立體感

 成人

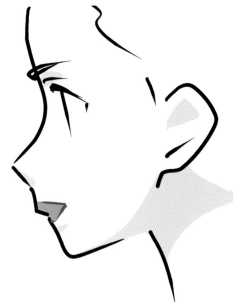

抹上成熟顏色口紅的人物。用色彩描跡描繪出趨近於三角形的形狀，藉此表現出嘴唇

兒童

從鼻尖連接至下巴，省略嘴唇，消除立體感的樣式。比較孩子氣且可愛

半側臉的嘴巴要注意正中線

半側臉的情況要注意立體感與正中線，要把嘴唇分成外側和內側兩個部分。描繪只有線條的簡單嘴唇時，注意正中線也就能更容易描繪形狀，取得配置的協調。

稍微側轉的半側臉

只能看到一點點內側的嘴唇

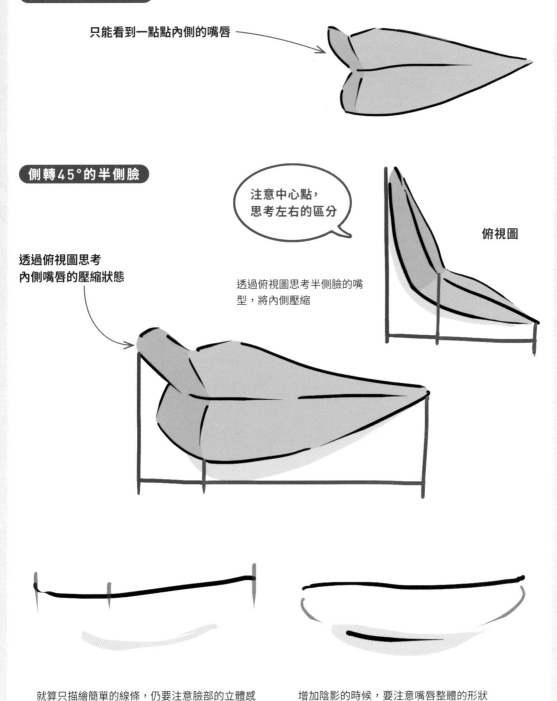

側轉45°的半側臉

注意中心點，
思考左右的區分

俯視圖

透過俯視圖思考
內側嘴唇的壓縮狀態

透過俯視圖思考半側臉的嘴型，將內側壓縮

就算只描繪簡單的線條，仍要注意臉部的立體感

增加陰影的時候，要注意嘴唇整體的形狀

仰視、俯視的嘴巴就落在臉部曲面上

在仰視和俯視的情況下，嘴巴的外觀會因臉部的立體感而改變。配合臉部的方向，把嘴巴配置在曲面上吧！另外，嘴唇的凹凸形狀也會因為方向不同而有極大的改變。先仔細觀察之後再進行描繪吧！

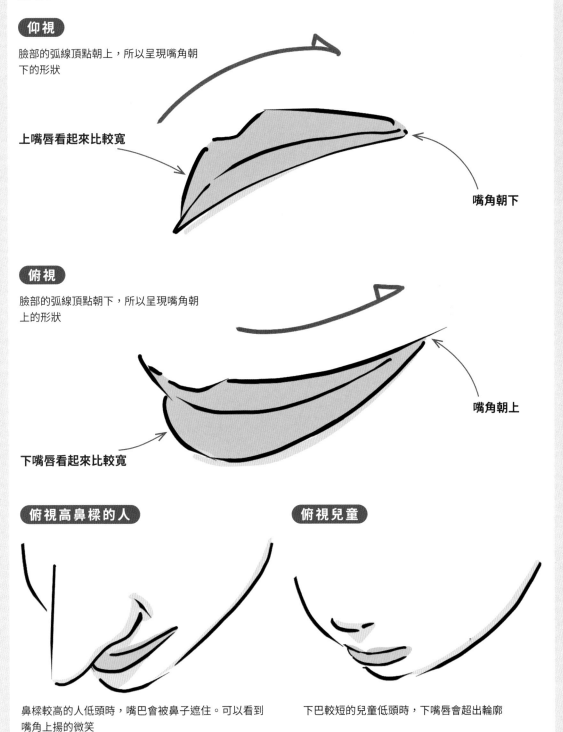

仰視

臉部的弧線頂點朝上，所以呈現嘴角朝下的形狀

上嘴唇看起來比較寬

嘴角朝下

俯視

臉部的弧線頂點朝下，所以呈現嘴角朝上的形狀

嘴角朝上

下嘴唇看起來比較寬

俯視高鼻樑的人

俯視兒童

鼻樑較高的人低頭時，嘴巴會被鼻子遮住。可以看到嘴角上揚的微笑

下巴較短的兒童低頭時，下嘴唇會超出輪廓

嘴巴的設計與印象

嘴巴的大小和嘴唇的厚度可以表現出人物的特徵。了解印象的差異之後，試著做出符合人物的表現吧！

大小帶來的印象差異

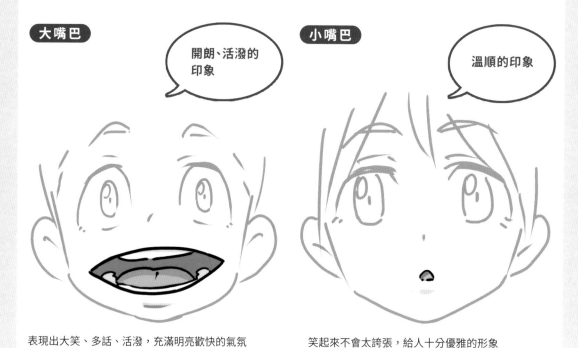

表現出大笑、多話、活潑，充滿明亮歡快的氣氛

笑起來不會太誇張，給人十分優雅的形象

厚度帶來的印象差異

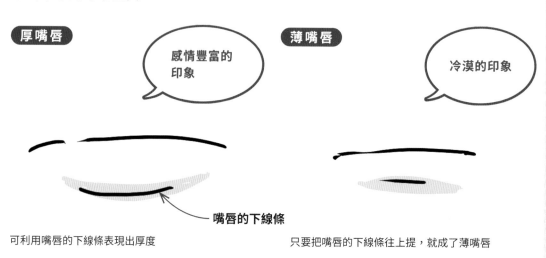

可利用嘴唇的下線條表現出厚度

只要把嘴唇的下線條往上提，就成了薄嘴唇

形狀帶來的印象差異

介紹具有特徵性的嘴唇、嘴巴的表現印象。嘴唇的形狀各自有既定的形象,所以只要依照需求靈活運用就可以了。

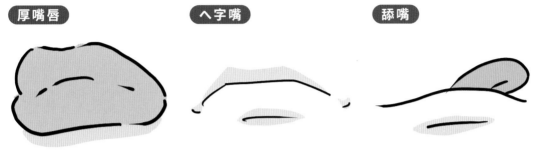

厚嘴唇

野性、熱情、活力、積極的印象

へ字嘴

憤怒、爭論、表現憤憤不平的表情

舔嘴

食慾、裝傻、掩蓋失敗等

嘴巴的位置不拘

嘴巴基本上位於正中線。可是,位置終究只是參考,基本上還是可以根據表情的變化,往上下或左右,自由地改變位置。

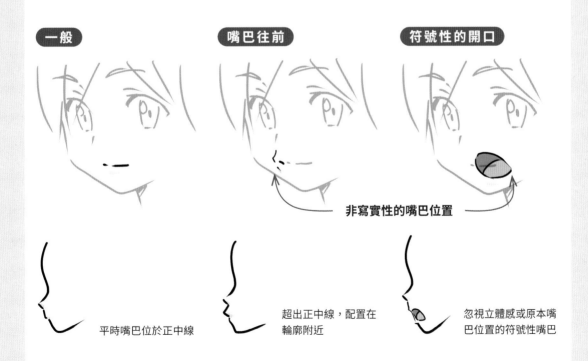

一般

嘴巴往前

符號性的開口

非寫實性的嘴巴位置

平時嘴巴位於正中線

超出正中線,配置在輪廓附近

忽視立體感或原本嘴巴位置的符號性嘴巴

3 - 5 透過配置到 細節的步驟, 展現人物的個性

利用嘴巴和牙齒 表現喜怒哀樂

就算同樣是嘴巴,仍會有大小、嘴唇形狀、位置等各式各樣的表現。甚至,嘴巴的開合也和牙齒、臉部的動作息息相關。一起來看看嘴巴的動作和表情的關係吧!

動畫的對嘴表現

動畫業界把嘴巴的開合分成張嘴、閉嘴,以及微開的微張嘴。人物說話的時候,會利用閉嘴、微張嘴、張嘴3種模式,製作嘴巴的重複動作(對嘴)。微張嘴不要畫得太大,藉此做出與張嘴之間的差異。

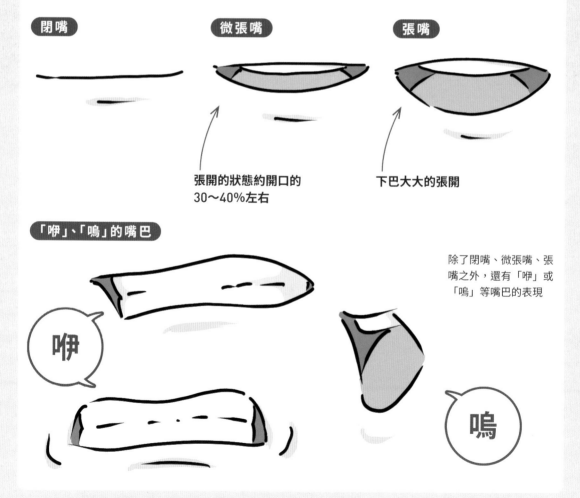

閉嘴　微張嘴　張嘴

張開的狀態約開口的
30~40%左右

下巴大大的張開

「咿」、「嗚」的嘴巴

咿

嗚

除了閉嘴、微張嘴、張嘴之外,還有「咿」或「嗚」等嘴巴的表現

張嘴的嘴內呈現

如果是特寫情況，有時可以在張開的嘴巴裡面看到牙齒或舌頭。笑臉人物的前排牙齒會讓人聯想到開朗的孩子或小動物，所以希望給人帶來兒童印象時，就試著畫出前排牙齒吧！

沒有前排牙齒

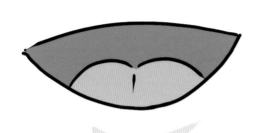

有前排牙齒

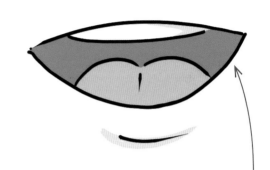

看到牙齒，就能產生年幼的印象

張開大嘴的情況

依嘴巴打開的程度或人物的現實、作品性等差異，有時會有活動下巴或沒有活動下巴的情況。以漫畫為主的滑稽人物，有時會採用不活動下巴，僅開合嘴巴的表現。另一方面，寫實人物嘴巴周邊的骨骼也比較明顯，所以開合嘴巴的時候會活動到下巴。

不活動下巴的情況

嘴巴沒有完全打開的時候，或是滑稽人物等

活動下巴的情況

嘴巴完全打開的時候，或是寫實人物等

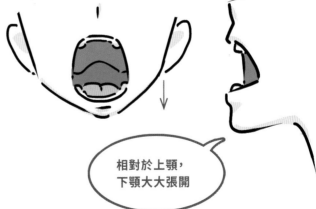

相對於上顎，下顎大大張開

牙齒的畫法

在漫畫的人物表情當中，牙齒是特別能夠表現出人性與真實性的重點。能夠更輕易地表現出快樂、懊悔等情感或是用力的樣子。同時如果畫得太真實，反而會變得太過栩栩如生，所以也是很常省略描繪的部件。

真實的牙齒

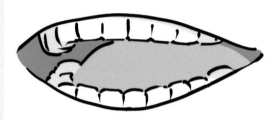

畫出一顆顆的牙齒，就會顯得栩栩如生。特寫或展現人性、慾望的時候使用

只有輪廓的牙齒

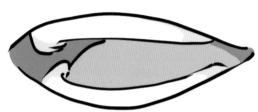

特寫以外的牙齒外觀。省略了真實的牙齒排列

微笑的牙齒

一般笑的時候，幾乎都會省略牙齒實線。在開嘴笑的笑臉中，一旦張開嘴巴，就可以看見上下排的牙齒，但如果嘴巴只有微張，就看不到下排的牙齒，就會呈現出比較優雅的笑容。

緊閉的牙齒

用較少的實線表現牙齒的咬合。只要在嘴巴的兩邊加上陰影，就能呈現出立體感

打開的牙齒

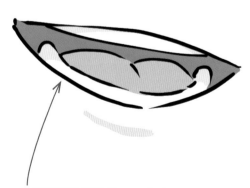

如果連下排牙齒都可以看到，就會產生更活潑且歡快的印象

表現強力的牙齒

人用力的時候會咬緊牙齒。在憤怒或戰鬥場景等，希望表現力氣或氣勢的時候，就會同時畫出上下排的牙齒。

真實的牙齒

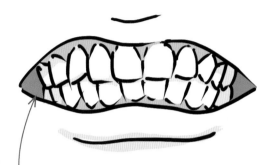

連牙齦、牙齒數量都畫出來的真實表現。建議依照畫風或人物個性靈活運用

緊閉牙齒的表現

漫畫風格的牙齒。表現快樂、懊悔等人物的情緒表現

用力的牙齒

漫畫風格，用鋸齒狀表現咬合的狀態

充滿氣勢的牙齒

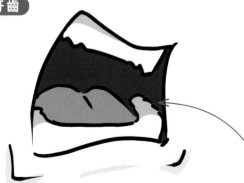

情緒性地開張嘴巴的情況。牙齒也採用鋸齒等，比真實表現更進一步地強調印象

鼻子的畫法

在日本的動畫或漫畫中，帥哥美女的鼻子都畫得比較小巧、不起眼。鼻孔不會畫得太大，而是利用俐落的小巧鼻子，讓眼睛或嘴巴等的表情更加明顯。除了帥哥美女之外，兒童的鼻子也非常地小，同時還有尺寸隨著成人或老人而逐漸變大的傾向。

根據真實的鼻子選擇線條

不習慣畫鼻子的人，在繪製美人素描的時候，會把真實鼻子的所有線條全部畫出來，所以鼻子就會變得十分明顯，結果反而讓完成的臉一點都不美。若要畫出更具魅力的人物，就必須學習鼻子線條的各種省略模式。

真實的鼻子

了解實際鼻子的立體感，再來思考該描繪哪個線條

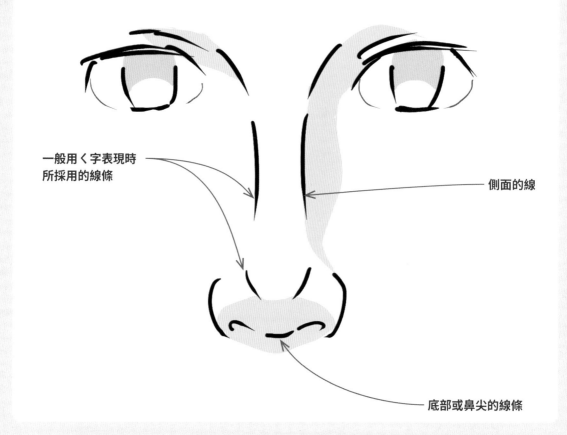

一般用く字表現時
所採用的線條

側面的線

底部或鼻尖的線條

各式各樣的鼻子

變形的畫法各式各樣，只要從原本的鼻子形狀上面取用某一個線條，就能夠掌握到比較協調的配置。另外，也要思考一下變形後的印象差異。

取用某一部分的輪廓

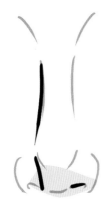

用く字線條表現鼻樑

徑直通過的鼻樑。有時也會畫出左右兩邊的鼻孔

也有只取用單邊線條的樣式

漫畫般的表現

在正面的鼻子上面畫出側臉般的三角形鼻子，這是表現高鼻樑帥哥美女的漫畫表現

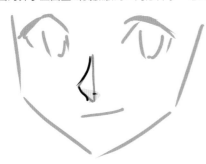

原本的外觀

從立體觀點來看，鼻樑的高度看起來似乎變得扁塌

有鼻孔的人物

鼻孔越大，越有人類的樣子，畫風十分大膽。在某些漫畫中，也有人會刻意畫出大鼻孔

鼻子不起眼的人物

美女人物有時會用點來代表鼻尖，藉此減少鼻子的存在感，做出可愛的表現

鼻子高度不同的印象

特別注意鼻子的高度吧！低鼻子沉穩、內斂，高鼻子則給人強力的印象。另外，兒童的鼻子比較小，成人或老人的鼻子尺寸則會比較大，藉此就能表現出年齡差異。

鼻子高度的畫法

注意頂點的高度、位置、底部的形狀和方向，決定鼻子整體的形狀。有了明確形狀，就能確保不論朝往哪個方向的臉都能在同一情況下進行繪製

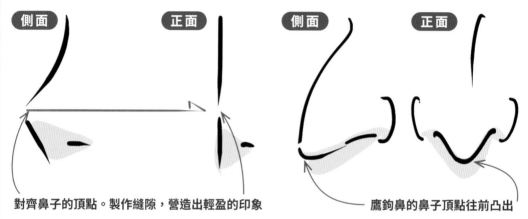

側面　正面　側面　正面

對齊鼻子的頂點。製作縫隙，營造出輕盈的印象

鷹鉤鼻的鼻子頂點往前凸出

鼻子不明顯的人物側臉

鼻子不明顯的人物通常都是以從鼻子到下巴呈現單一線條的形式進行表現（參考第47頁）。以更俐落的方式表現臉部的立體感，表現出可愛的側臉

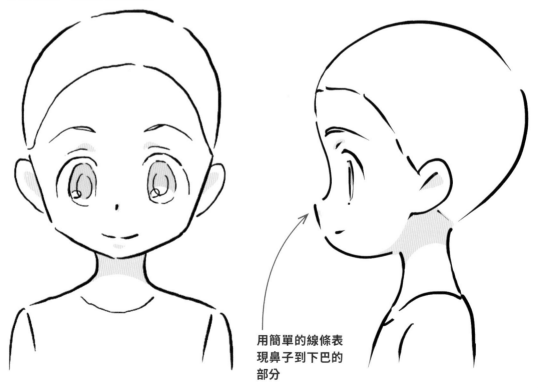

用簡單的線條表現鼻子到下巴的部分

仰視、俯視的鼻子

有時在仰視、俯視時，內側的眼睛或嘴巴會因為鼻子的高度而被擋住。以立體形象掌握鼻子的全貌，同時考量與內側眼睛或嘴巴之間的重疊吧！

仰視

底部看起來較寬

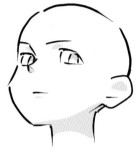

鼻子較低的話，鼻樑不會和內側的眼睛重疊

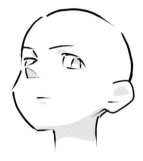

如果是高鼻子，內側的眼睛就會被遮擋

俯視

鼻樑看起來較長

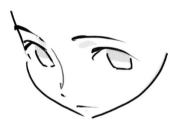

低鼻子也會鼻尖朝向下方，所以線條會較接近嘴巴或輪廓

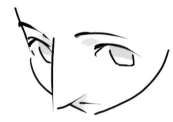

高鼻子的情況，鼻尖不是會和嘴巴重疊，就是會超出輪廓

COLUMN　漫畫或動畫的符號化

　動畫或漫畫會隨意改變眼睛、鼻子、嘴巴的大小，將其符號化，藉此表現出人物的個性。尤其是眼睛，總會刻意畫得較大且印象清晰。另一方面，鼻子或嘴巴等充滿生命感的寫實性器官，在人物繪製上屬於不希望刻意展現的部件，所以通常只會留下極少程度，控制在讓觀看者知道那是個人的程度範圍內。

真實　**動畫、漫畫**

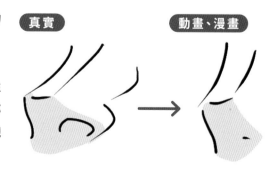

3 - 7 透過配置到細節的步驟，展現人物的個性

耳朵的畫法

耳朵有各式各樣的畫法，省略的方法也會因人物的設計而各不相同。雖然乍看是個並不怎麼起眼的器官，但是就算只有大小差異，仍然可能左右人物的印象，因此，刻意地進行表現吧！就和嘴巴、鼻子一樣，在了解真實的形狀或方向之後，再配合人物進行描繪吧！

耳朵的設計要配合人物

兒童的耳朵形狀比較圓，成人的耳朵則呈現縱長，成為老人之後，耳垂就會變大。就像這樣，根據人物的印象，改變設計吧！

真實的耳朵

耳朵的凹凸會隨著圖畫的大小而省略。省略的形狀有各式各樣，線條越多看起來越真實

耳朵不是呈現平面，而是有著扭曲的形狀

各式各樣的變形

有稜角的耳朵是以四方形為基礎

以圓形或橢圓形為基礎的耳朵，或是前端變尖的精靈耳朵

從各種角度觀看的耳朵

耳朵呈現從前方收集聲音的形狀。掌握耳朵的基礎,並了解耳朵該如何隨著臉部的方向來進行配置吧!

仰視

耳朵稍微朝向下方,所以仰視時的耳朵面看起來較寬

仰視正面	仰視傾斜	仰視側面	仰視斜後方	仰視後方

 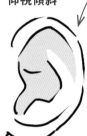 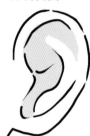 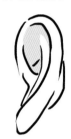

正面

正面	傾斜	側面	斜後方	後方

俯視

俯視正面	俯視傾斜	俯視側面	俯視斜後方	俯視後方

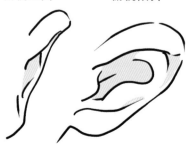

3 - 8 透過配置到細節的步驟，展現人物的個性

頭髮的畫法

「短髮豎立的孩子很活潑」、「直長髮的女性比較成熟」等，頭髮的長度和形狀可以創造出不同的性格或年齡形象。另外，頭髮同時也是會因為重力、雨或風等自然現象，而隨意改變形狀的部件，所以在繪畫的世界裡具有賦予細節資訊的重要任務（參考第158頁）。

頭髮的設計與印象

若要透過圖畫表現人物的特徵，就必須讓髮型、服裝、顏色等更加醒目。其中，頭髮是最適合用來展現入物性格的部分，同時也會為外觀印象帶來影響。注意採用符合個性的髮型吧！

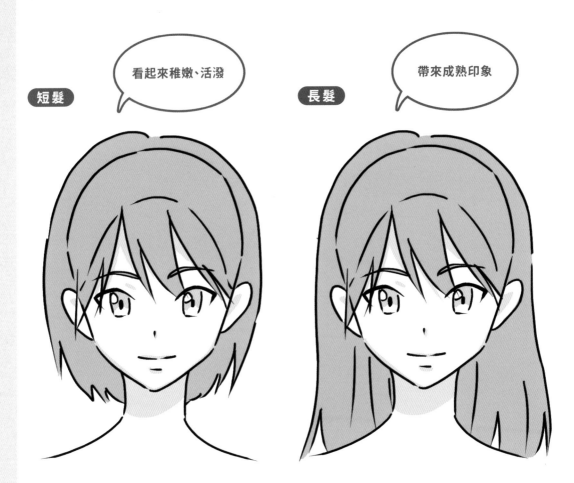

短髮　看起來稚嫩、活潑

長髮　帶來成熟印象

光是頭髮的長度，就能展現出截然不同的個性。男孩子也一樣，也會因為光頭或短頭而產生完全不同的氛圍

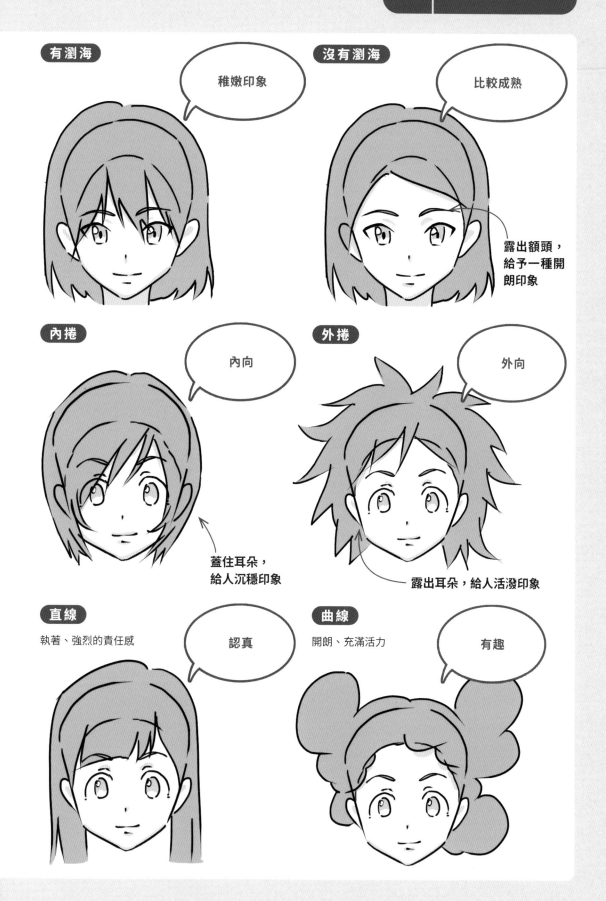

有瀏海

稚嫩印象

沒有瀏海

比較成熟

露出額頭，給予一種開朗印象

內捲

內向

外捲

外向

蓋住耳朵，給人沉穩印象

露出耳朵，給人活潑印象

直線

執著、強烈的責任感

認真

曲線

開朗、充滿活力

有趣

年齡的髮型差異

髮型不只是能夠展現人物的個性，同時也可以表現出人物的年齡。只要了解各年齡應有的樣貌，就可以明確傳達，不會讓觀看者產生誤解。

寶寶

短髮且髮質柔軟

兒童

依男女表現出差異。女孩會隨著頭髮變長而越趨成熟模樣

年輕人

男女開始會透過髮型反映自己的性格，同時類型也變得更加豐富

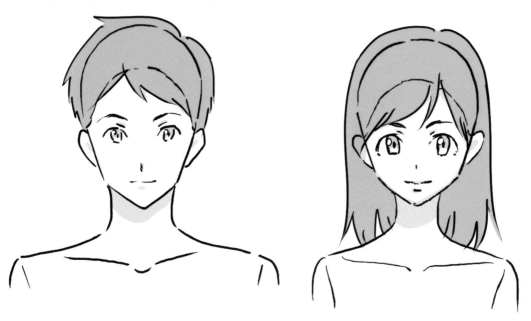

> **男女的「短髮」差異** 男性的短髮是用光頭或平頭等，幾乎露出頭形的狀態來表現，而女性的短髮則是以肩膀以上的長度為主。也就是說，女性人物的短髮，對男性而言算是長髮

父母世代

選擇符合立場或狀況的髮型，例如依
照職業種類選擇，或是育兒等比較容
易整理的髮型

老人

頭髮變得更短，髮量也減少許多，就
像是恢復成寶寶時期的髮型。顏色變
淡成灰色

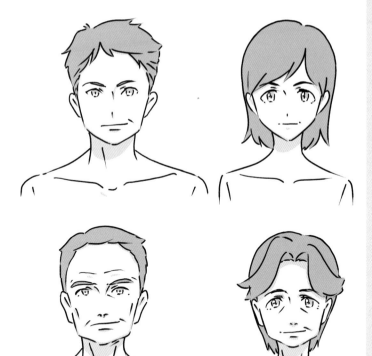

COLUMN　頭髮的線條要畫到什麼程度？

　　頭髮的畫法分成，線條較多的實線類型和線條較少的輪廓類型。線條越多，越容易表現出質感，
但如果沒有留意立體感，就會產生平面的印象。相較於漫畫或插畫等單張圖畫就能成立的圖畫，考
量到動態問題的動畫則比較傾向於線條較少的類型。

利用輪廓和上色做出
表現。只要為髮束加
上動態，避開過於簡
化與單調，就能輕易
表現出方向和立體感

實線、陰影、高光等
複雜的表現。線條較
多，留下的印象就更
強烈

頭髮隨著重力而改變

只要畫出頭髮隨著重力而向下流動的模樣，就能表現出人物真實存在的感覺。只要讓頭髮沿著肩膀或胸部等身體的立體線條流動，或是順著移動或風飛揚，依照場景當時的條件，使頭髮自由地變化，就能讓人物的存在感更上一層。

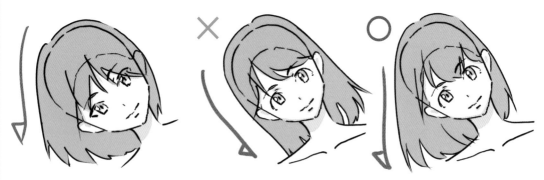

與臉部或身體的方向無關，頭髮會順著重力往下流動

即便是綁起來的頭髮也要注意重力問題。可是，如果別具特徵的髮型變得太凌亂，就可能會與原本的人物個性印象相差太大，所以瀏海等較明顯的特徵要盡量保留，不要改變太多

分區讓頭髮像水一樣流動

可以藉由披在身體上的頭髮，表現出肩膀和胸部的立體感。把頭分區，思考頭髮是從哪裡長出來的，讓頭髮像流水那樣，流到自然的位置。

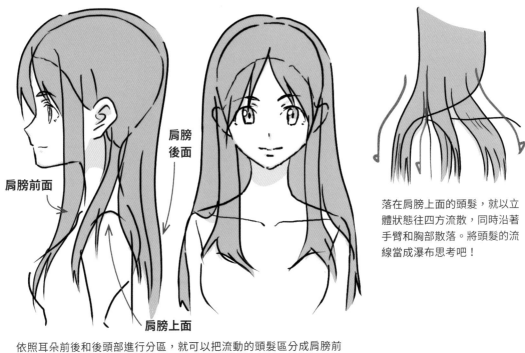

肩膀後面

肩膀前面

肩膀上面

落在肩膀上面的頭髮，就以立體狀態往四方流散，同時沿著手臂和胸部散落。將頭髮的流線當成瀑布思考吧！

依照耳朵前後和後頭部進行分區，就可以把流動的頭髮區分成肩膀前面、肩膀上面、肩膀後面

睡覺中人物的頭髮就像毛筆一樣

睡覺中人物的頭髮也會因重力而流向地面。如果表現的方法和站立的時候相同，就沒辦法傳達人物是躺著的狀態。

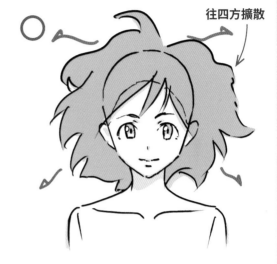

往四方擴散

從上方觀看的躺姿特別難表現。如果頭髮的描繪方式和站立的時候一樣，就很難讓人感受到躺著的狀態

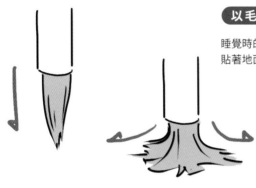

以毛筆的形狀為形象

睡覺時的頭髮，就像毛筆壓在紙上那樣，平貼著地面，然後以臉部為中心，向四周擴散

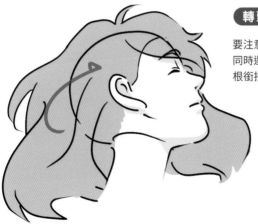

轉頭時的頭髮擴散方式

要注意各區的頭髮會因為重力而流向哪裡，同時還要注意頭髮的方向和立體感，以及髮根銜接處的形狀

3 - 9 透過配置到細節的步驟，展現人物的個性

脖子的畫法

脖子的長度和粗度會因年齡或性別而有不同，同時也會因姿勢而有不一樣的外觀表現。另外，脖子肌肉或下巴的線條呈現，也會對人物的印象造成極大的影響。

依脖子的粗度和長度區分

脖子的粗度可以表現出人物的特徵。纖細的脖子表現出兒童或小個子的柔弱印象，較粗的脖子則會帶來成人或高個子的強悍印象。

寶寶

脖子纖細且短，和頭部、肩膀的連接不太穩固。被頭部遮擋，幾乎看不見

少年

比寶寶長且粗

青年

更粗且長，看起來較成熟

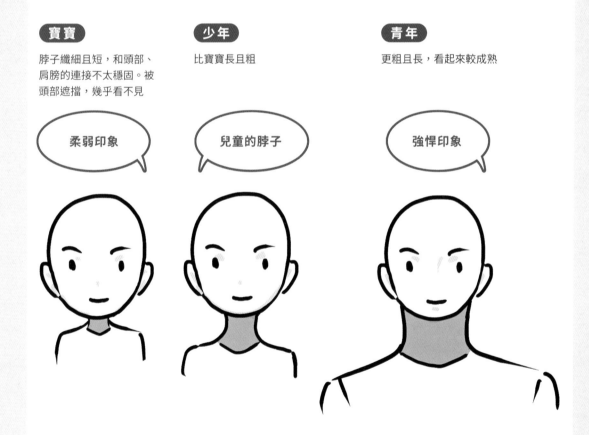

就是相同的臉，仍會因脖子的粗度或長度而產生年齡差異

脖子的設計和印象

在現實生活中，模特兒體型的人脖子細且纖長。另外，據說年齡也會反映在脖子上。圖畫也是，脖子的形狀會對人物的印象帶來極大影響。依照形象，採用不同的畫法吧！

喉結

有喉結的粗壯脖子，看起來更有男性氣概。女性也有喉結，但是並不會有凹凸形狀，俐落的線條比較能塑造美麗印象

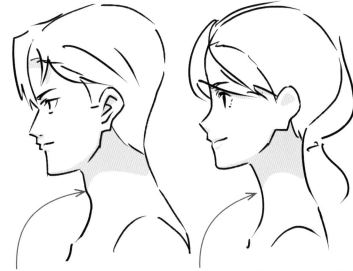

男性有著粗壯的脖子。要進一步強調喉結

女性的脖子沒有凹凸，線條滑順

肌肉

肌肉發達的男性或老人的纖瘦脖子等，都是採用肌肉緊繃的表現。若想表現美少女人物的柔和印象，最好避免畫出肌肉

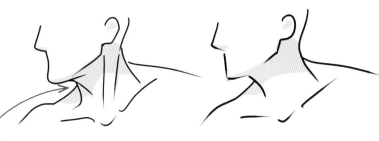

肌肉緊繃的印象

頸肩的線條

壯碩的體格或是豐滿的人，脖子到肩膀之間的線條較為平滑

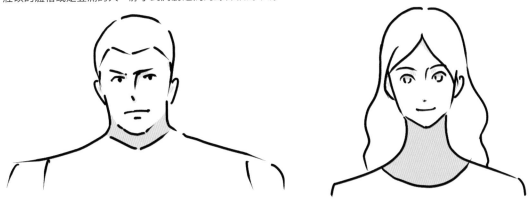

脖子的形狀和姿勢

脖子的形狀會隨著姿勢不同而改變。坐著以及放鬆的時候，脖子大多呈前傾姿勢，從前方觀看的話，脖子會被下巴擋住而看不見。只要事後補上脖子，就能自由地配置頭部和肩膀，描繪出各式各樣的姿勢。

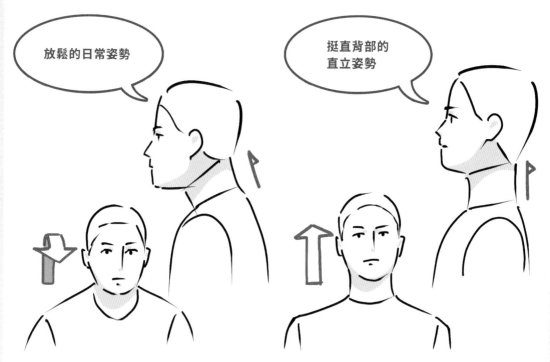

如果依照頭部、脖子、肩膀的順序進行描繪，肯定會產生非畫脖子不可的想法，這樣反而會讓線條變得僵硬，需要多加注意。因此只要事後再視情況需要補上脖子就可以

前傾姿勢的仰視

如果用仰視的角度描繪埋首在桌子前的人，因為是從正面觀看臉部，所以脖子會變長，就可以看到仰視的特徵（參考第93頁）。外觀會因姿勢而有什麼樣的改變，透過側面圖或自行確認看看吧！

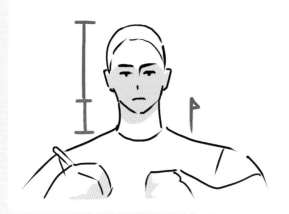

從手邊往上看的仰視。因為呈現前傾姿勢，所以臉部是正面，脖子就是仰視看到的形狀

下巴的線條採用色彩描跡

下巴下緣是經常可見的角度,如果用實線描繪輪廓,反而讓腮幫子變得明顯,使臉部看起來變得平面。這個時候不要用實線描繪,利用色彩描跡讓該部位和陰影同化,使整體看起來更自然吧!

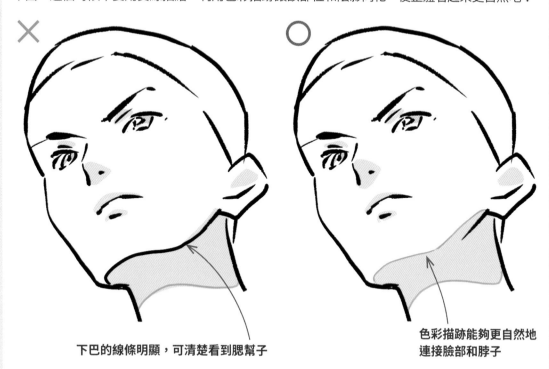

下巴的線條明顯,可清楚看到腮幫子

色彩描跡能夠更自然地連接臉部和脖子

正臉色彩描跡

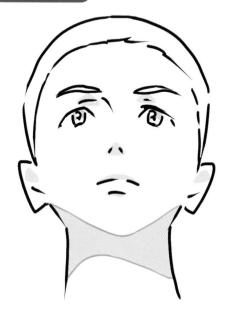

正面的仰視臉只要消除部分的實線輪廓,就能與脖子更加融合,就能淡化下巴的印象

側臉色彩描跡

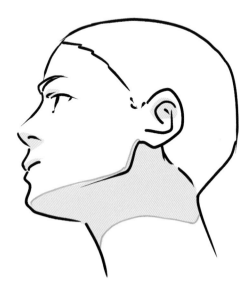

若是側臉情況,描繪下巴的時候要注意連至耳朵部分的線條,同時省略期間的線條。也要注意傾斜連接頭部的脖子位置

PART 4 | 表情或演技就從主體開始

基本上，只靠單一細節是很難表現出人物的表情或演技的。因為情緒或動作的變化，並不只有局部發生在臉部或身體的一部分。例如受到驚嚇的時候，除了會瞪大眼睛之外，有時還會張著大嘴，同時或許還會有身體向後仰、頭髮豎起來、肩膀或手胡亂抖動的驚訝表現。即便是一個簡單的驚訝表現，仍會有各種不同的臉部或身體呈現，基本上是不可能只靠單一細節就全部調整完成的。所以，從開始描繪主體的時候就要先以完成圖為形象，更明確且刻意地描繪最後所希望的表現或演技吧！

表情的表現方式

或許有人認為表情應該留到最後階段的「細節」再進一步加上變化。可是，表情並不光只有出現在臉部，同時也會出現所謂的姿勢或是行為。例如，感到困惑的人，除了表情變得愁雲慘霧之外，也可能出現抱頭或是仰望天空等，不同於平時的行為。除了表情之外，再進一步加上肢體表現，繪製出任何人一看就懂的圖畫吧！

對稱與非對稱的印象

人的姿勢或狀態帶給對方的效果是無以倫比的。例如，左右對稱的西裝姿勢，給人認真、可靠的印象。正所謂「人的印象九成來自外貌」，初見的印象就來自你一開始幫人物打造的印象。

左右非對稱

左右對稱

皺巴巴的西裝給人懶散的印象

左右對稱的西裝給人誠實的印象

不誠實且不修邊幅的印象。也可以解讀成自然且放鬆的氛圍

認真且嚴肅的印象。如果太過工整對稱，就會產生宛如機器人的人造感

用表情表達喜怒哀樂

眉毛或嘴角的上下活動，會讓表情產生變化。首先，先試著讓一般的面無表情產生笑容或悲傷的表情變化吧！

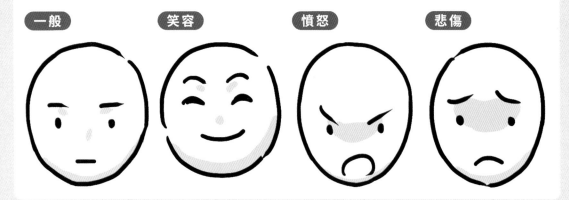

利用各種組合製作出各種不同的表情

只要把表現喜怒哀樂的眉毛、眼睛、嘴巴加以組合，就能產生各式各樣的情緒。甚至，只要再加上汗水或淚水，就能進一步強調悲傷、喜悅、憤怒、焦慮等情感。透過汗水或淚水等體液，就能讓虛構的人物更添栩栩如生和存在感。

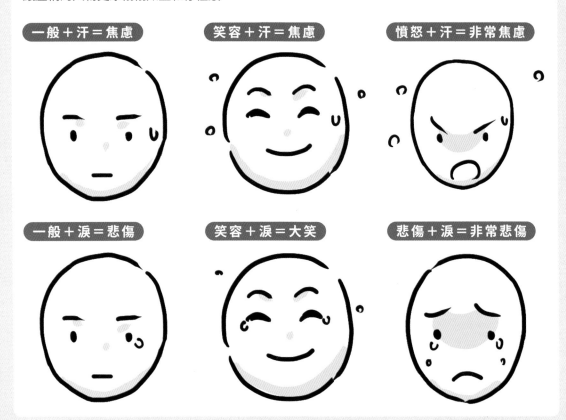

各式各樣的笑容

笑容除了表現快樂和喜悅之外，有時也是嘲笑或恥笑等，污衊或壓迫對方的攻擊手段。另外，經常笑咪咪的人，有時卻出乎意料地頑固，這樣的人就可能有張隱瞞內心的「撲克臉」。

擋住眼睛的笑容

隱藏內心的笑容

仰視下的輕蔑笑容

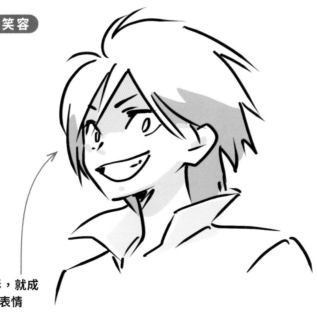

在眼底加上陰影，就成了帶有詭異感的表情

面無表情的表現

面無表情是把內心徹底交給觀看者解讀的最強表情。因為蘊藏著可以自由解讀的深遠意義,所以就依照使用的場景,讓觀看者自由融入情感吧!

面無表情的情況

① 腦袋放空,什麼都不想
② 對人不感興趣、默不關心
③ 放棄、失望或氣得說不出話來
④ 感情達到極限

達到極限之後,
反而變得
面無表情

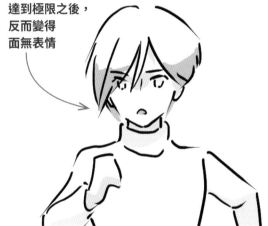

有時表現出情感後,
反而會縮小
解讀的幅度

印象因景色而改變

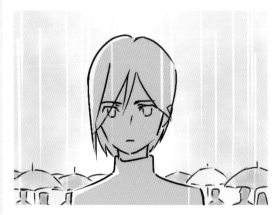

在雨中表現出憤怒或悲傷等,帶有強烈負面情感的面無表情

在佈有櫻花的景色中,表現出分離、邂逅的寂寞、不安或是感動等,帶有情緒的面無表情

視線的演出

就像常人說的「眼睛會說話」，就算單靠眼神，還是可以做出許多不同的情感表現。人物的個性或情感，也會因視線的使用方法而改變。學習各種不同的眼神和視線表現方法吧！

人會專注於視線

人有個習性，只要有眼睛，就會自然而然地看向那雙眼睛。尤其是大眼睛，更是令人印象深刻，所以就會吸引人的目光。這也是為什麼海報上的人物，總是睜著大眼緊盯著鏡頭不放，主要就是為了吸引觀看者的注意。

沒看鏡頭

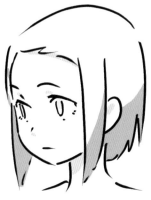

默不關心的態度
→不開心
→冷酷的印象

看鏡頭

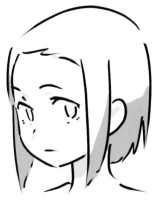

感興趣
→在意
→感覺親暱

面對面盯著看

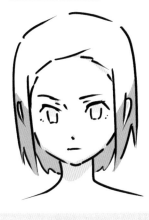

正面看著這邊
→具有強烈印象

側臉斜視

刻意查看
→非常在意

各式各樣的視線

就像仰視、俯視會帶給人不同印象（參考第77頁）一樣，視線也能表現出態度或是情緒。例如，如果誠意十足，就能夠直視對方的眼睛，但是感到內疚的人，就會不自覺地移開視線。刻意做出表現吧！

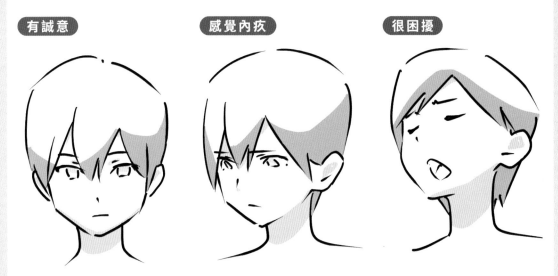

有誠意　　感覺內疚　　很困擾

眼睛可以表現出興趣、意識的強弱。抬頭看向天空時，就看不到眼神，就能表現出困擾、煩惱的樣子

視線的誘導

其實不光是對方的視線，人也會對許多人正在看著的目標產生興趣。另外，視線的有無，也可以幫助觀看者分辨出主角和配角人物。

人會對許多人正在看著的目標產生興趣，利用這種效果，讓核心人物更加醒目

在團體照當中，只讓其中一個人看向這邊，就能輕易找出主角人物

姿勢的意涵與演出

除了表情，身體的方向或肢體行為，也能夠表現出人物的心情或關係性。特別留意坐姿、站立的位置以及肢體動作吧！

肩膀和頭的位置關係與心情

只要善用肩膀和頭的位置關係，就能展現出人物的演技。先把半身像置換成單純的人物模型，然後再進一步決定肩膀和頭部的配置。試著以概略且抽象的形狀，擴大表現的幅度吧！

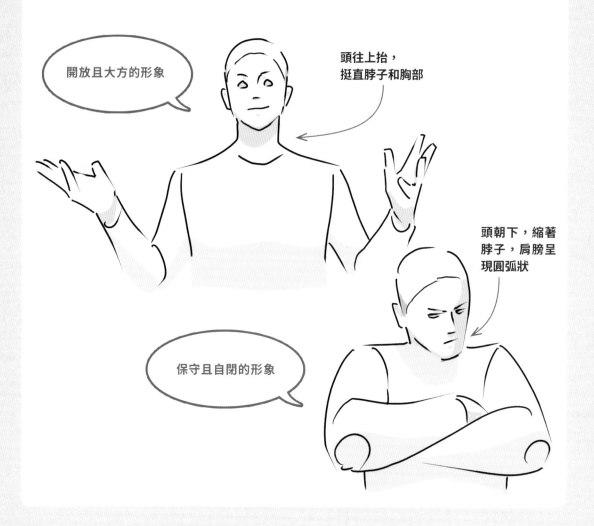

開放且大方的形象

頭往上抬，挺直脖子和胸部

頭朝下，縮著脖子，肩膀呈現圓弧狀

保守且自閉的形象

開放與封閉的心情差異

肩膀和頭部的位置關係會受姿勢不同所影響，同時也能直接表現心情。以開放和封閉的姿勢這樣的大類別，加以區分運用吧！

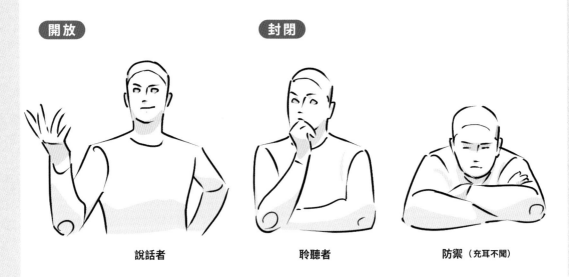

開放

封閉

說話者

聆聽者

防禦（充耳不聞）

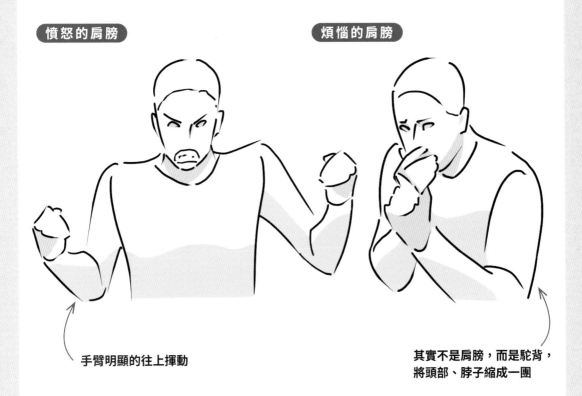

憤怒的肩膀

煩惱的肩膀

手臂明顯的往上揮動

其實不是肩膀，而是駝背，將頭部、脖子縮成一團

企圖讓對方感受到怒氣的開放狀態。試圖展現強大勢力的威脅狀態

企圖保護自己的封閉防禦姿勢。表現出害怕的模樣

感情很好的兩個人沒有互相凝視

越是親密無間的兩個人，越是不會看著彼此說話。相反的，關係沒有非常明確，認識不久的人，才會相互察言觀色，試圖猜測對方在想什麼。演技的增添不要只是紙上談兵，試著回想看看現實中的自己會怎麼做吧！

看著對方

同學等一般交情的情況。屬於還會互相察言觀色的狀態

沒有看著對方

長期交往的情侶或親友等。就算沒有眼神對視，還是能透過彼此的信賴關係，建立對話

稍微互看的情況

即便是不拘小節的兩人，仍會有四目交接的瞬間。另外，因為也可以透過視線誘導觀看者的視線，所以就能實現更良好的意圖

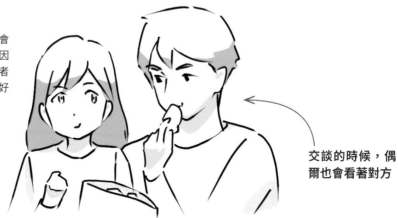

交談的時候，偶爾也會看著對方

身體的方向和心情

說話的時候，如果直挺站立著不動，其實是很吃力的，所以人說話的時候，總會自然而然地採取各種不同的姿勢。身體的方向或動作也可以表現出心情，所以就來了解一下各種模式吧！尤其是站立的位置，就能夠直接表現出對方的立場或態度。

直接面對面

代表「我接納你」，開放的姿勢

向對方坦率展現自我的姿勢。例如進行演講或簡報的人

向對方表達誠意、請求的姿勢

側著身

不太認同對方而「側著身」的封閉姿勢

背對著說話

不想交談，不誠實的樣子

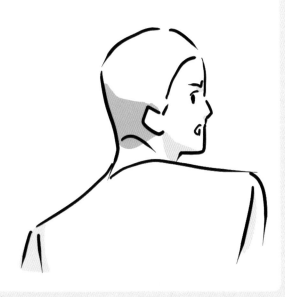

更容易理解的輪廓

圖畫中，最醒目的部分是輪廓。只要單看輪廓就能直覺說出人物正在做什麼，就能毫無壓力地把希望傳達的形象傳達給觀看者。

✕ **杯子和身體重疊**

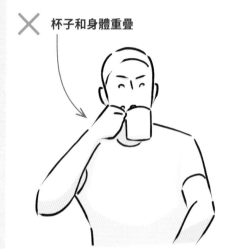

**無法從輪廓看出
人物手上正拿著杯子**

◯ **杯子避開身體**

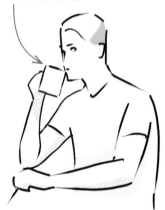

光看輪廓就知道人物正在做什麼

重視輪廓而將慣用手換邊

即便是右撇子的人物，仍要更靈活地思考，以圖畫的美觀為優先，例如改成用另一邊的手拿杯子

**若要讓輪廓更明確，
就要讓身體、手臂
和杯子分隔開來**

拿小東西

利用小物品和手、臉、身體之間的位置關係,掌握不經意的日常動作吧!試著重新觀察那些閱讀、飲食等平凡的日常動作吧!

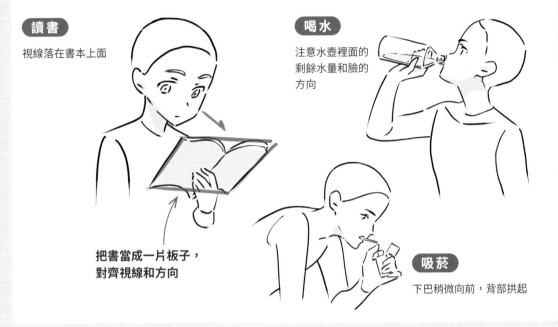

讀書

視線落在書本上面

喝水

注意水壺裡面的剩餘水量和臉的方向

把書當成一片板子,
對齊視線和方向

吸菸

下巴稍微向前,背部拱起

下意識地摸自己

人會下意識的觸碰自己身體的一部分,藉此得到安全感。試著觀察人會在什麼狀況下,做出什麼動作吧!

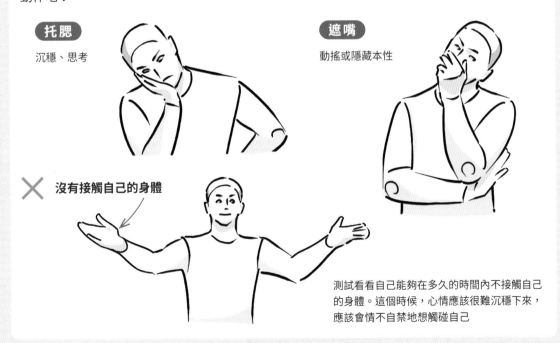

托腮

沉穩、思考

遮嘴

動搖或隱藏本性

✕ **沒有接觸自己的身體**

測試看看自己能夠在多久的時間內不接觸自己的身體。這個時候,心情應該很難沉穩下來,應該會情不自禁地想觸碰自己

增添自然演技的方法

臉和身體朝不同方向

面對面打招呼。這個時候，如果單純只看圖畫，就會變成臉和身體全都朝向正面，但是只要觀察現實生活中的人就會發現，基本上很少有人會做出全部朝向正面的這個動作。改變臉和身體的方向，畫出扭轉的肢體動作，就能展現出自然的演技。這個就跟避免單調、平行，盡量採取左右非對稱的自然形狀是相同的意思（參考第16頁）。

臉朝向正面，身體稍微側轉，展現出在某個過程中突然看向這裡的動作演技

手也呈現扭轉的姿勢

臉、身體、手全都朝向正面的狀態。在現實中，這樣的姿勢的確非常不自然，但繪畫的時候，卻常有人採用這樣的構圖

自然動作的重點

對於姿勢僵硬、不夠自然的煩惱，其實有個簡單的解決方法。就是不要只在圖畫中去思考，而是實際回想在相同狀況下，自己會採取什麼樣的行動，藉此試著增添演技吧！

動作的重疊

「一邊○○一邊△△」等同時做出不同行動的狀態稱為重疊動作。例如，一邊打開地圖，一邊看著周遭環境走路、邊看手機邊吃東西，人們經常在日常生活中，同時做出兩個以上的行動。把重疊動作放進演技裡面，就能描繪出更自然且具有存在感的人物。

看地圖的旅行者

攤開地圖，一邊環顧四周等，把多種動作混合在一起，就能產生躍動感

臉和身體全都朝同一個方向，就會呈現出緊張、僵硬的感覺

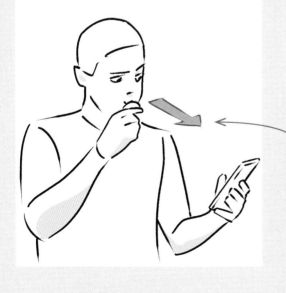

邊吃東西邊看手機

眼睛沒有看著食物

頭髮的演出

頭髮會受到不同於身體的物理性影響，有時會以附屬品的形式，跟隨著活動的身體；而有時則會被雨水沾濕，或是隨風飄揚。只要善用這一點，就能透過頭髮的動作，增添人物的存在感與細膩度。依照各狀況或模式，學習頭髮所帶來的演出效果吧！

頭髮動作所帶來的情感表現

頭髮的動作可以分成與人物的動作產生連動的情況，以及被風吹動的情況。在戲劇性的場景下，當頭髮因為強風而激烈飄動的時候，人物的氛圍就會瞬間改變。髮型的變化也會表現出人物的情感變化。

沒有風的狀態

微風

表達情緒的微妙變化

強風

頭髮大幅飄動時，人物的印象也會改變，同時也能感受到情感的大幅變化

在強風之下，瀏海和頭頂部的印象沒什麼太大改變，看起來還是同一個人物

⚠ **寫實的強風型態**

瀏海和頭頂部的形狀改變太多，看起來就會像是另一個人物或是假髮位移

各式各樣的自然現象與頭髮表現

風以外的自然現象也有以形象為基礎的隱喻。把幾種模式記下來，加以應用吧！

櫻花的花瓣飛舞

增添「離別」、「新的邂逅」等，日本季節所帶來的環境變化印象

液體黏在身體上的演出

雨水代表淚水、汗水，也代表焦慮或憤怒。透過附著在身體上的液體，能夠表現出非理性的絕望。另外，就像電影或偶像劇的「雨中場景」那樣，有時也會被當成性方面的隱喻

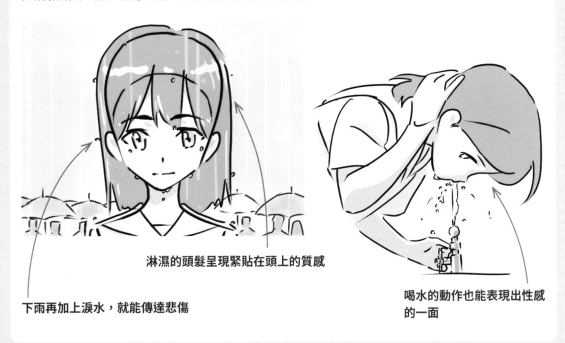

淋濕的頭髮呈現緊貼在頭上的質感

下雨再加上淚水，就能傳達悲傷

喝水的動作也能表現出性感的一面

髮型的變化與人物的印象

瀏海擋住臉部，可表現出人物的內向性格。另外，只有露出單邊眼睛等，用頭髮遮擋住局部的臉，也會有讓觀看者想像人物究竟在想什麼的效果。

只露出單眼

不讓外人靠近的內向印象

把瀏海往上梳

即便是相同的角色，一旦把蓋住臉的瀏海往上梳，就會給人較外向且活潑，宛如變了一個人的印象

剪頭髮

使用於急遽的成長等，心情或時間的大幅改變

戴眼鏡且面無表情

更加內向的印象。也可以當成小道具使用，例如摘掉眼鏡就成了帥哥美女之類的

自由配置頭髮的視線誘導

刻意把長頭髮配置在畫框內，就可以進一步強調想展現的部分。畫裡面的要素全都能夠控制，頭髮不光只是緊貼著頭而已，同時也可以是構成畫面的一部分。

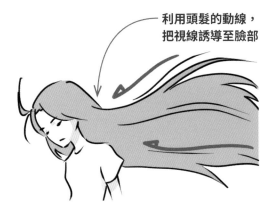

利用頭髮的動線，
把視線誘導至臉部

為強調人物的視線方向，而使用了隨風飄逸的長髮

表現慾望、感情的長髮

頭髮並不光只是頭髮，同時也可能是本人意志的投射物。有時，頭髮也可以用來誘惑觀看者、剝奪對方的自由，像是頭髮本身就具有意志似的。

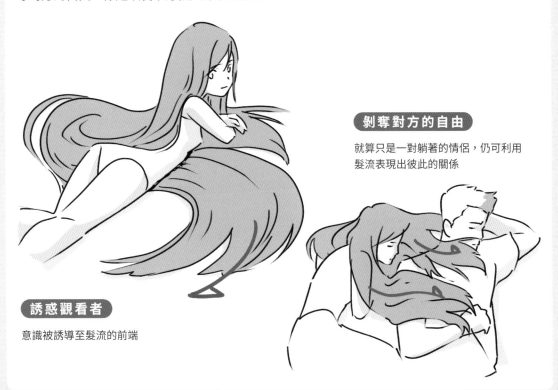

剝奪對方的自由

就算只是一對躺著的情侶，仍可利用髮流表現出彼此的關係

誘惑觀看者

意識被誘導至髮流的前端

服裝的演出

只要改變服裝，就能瞬間改變人物的外貌，由此可見，服裝帶給人的印象差異相當大。現實也一樣，正如日本所說「豐衣足食，知禮儀」，人的行為舉止會隨著穿著打扮而改變。選擇符合人物立場或個性的服裝，觀看者就能自然地埋首在虛構的故事裡面。仔細觀察現實的衣服，注意避免產生絲毫矛盾吧！

正式與休閒的差異

正式（西裝）服裝比較接近人體模型的輪廓，色調也比較單純。休閒（一般）服裝則會遮蓋身體的線條，色彩也比較豐富。根據這兩種特徵的強弱，依照TPO（時間、地點、場合）挑選服裝吧！

人體模型

人物的基本型

正式（西裝）

趨近於人體模型的輪廓

休閒（樸素）

戴帽子或立領等

休閒（華麗）

輪廓比身體線條更向外擴張

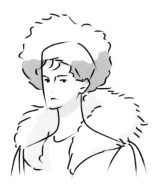

衣領的外觀

不管是日式或是西式，衣領的作用是為了避免汗水弄髒上衣。肌膚的露出情況或形狀，亦會受到文化、歷史、流行等的影響。

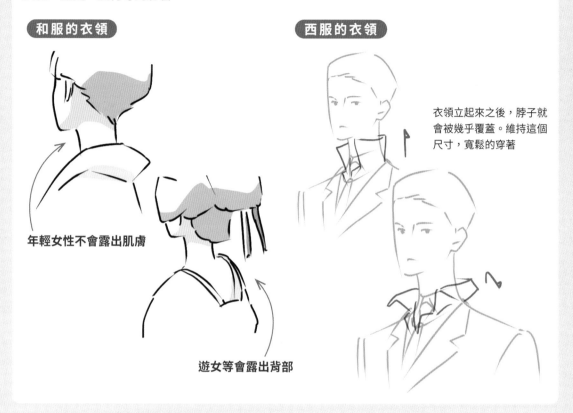

和服的衣領

年輕女性不會露出肌膚

遊女等會露出背部

西服的衣領

衣領立起來之後，脖子就會被幾乎覆蓋。維持這個尺寸，寬鬆的穿著

注意布的素材與質感

衣服會因襯衫、背心、緞帶等，而有各種不同的厚度和編織方式。利用圖畫進行表現的時候，只要改變細條的組合方法或皺褶量，就能夠表現出質地的差異。

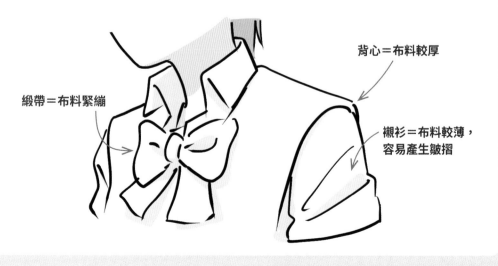

背心＝布料較厚

緞帶＝布料緊繃

襯衫＝布料較薄，容易產生皺褶

透過照明呈現與印象差異

為人物增加明暗、陰影的方法，深受電影、偶像劇等影像文化的影響。照射在演員身上的照明，被直接導入到動畫、漫畫、插畫的人物身上，做出各種不同的表現。學習不同照明所帶來的印象差異，將其靈活運用在人物描繪上吧！

臉部的立體感和照明的效果

依照明方向的不同，人物的視覺呈現狀況也會不同。另外，陰影的明暗差異越大，效果的影響也就越大。

順光

可清楚看見表情

來自側面的光

只能看見單隻眼睛，充滿不安氣圍

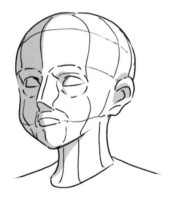

來自上方的光

例如大熱天時，眼部的光會被遮住

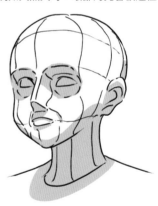

來自下方的光

詭異又恐怖，鬼屋般的照明

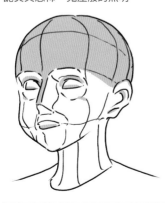

逆光

看不到表情，給人邪惡的印象

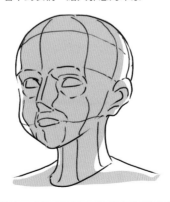

各式各樣的陰影印象

臉部要露出多少明亮範圍？陰影部分占臉部的多少面積？靈活運用明暗的表現，就能增添更多不同的人物演出。

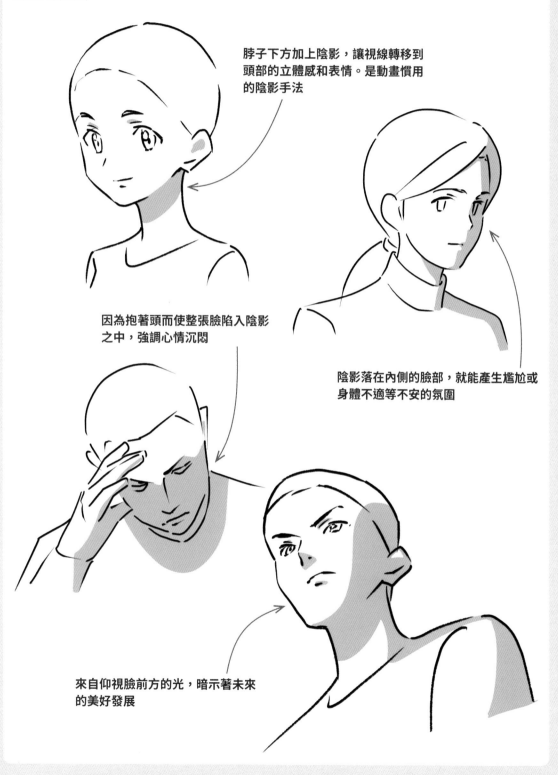

脖子下方加上陰影，讓視線轉移到頭部的立體感和表情。是動畫慣用的陰影手法

因為抱著頭而使整張臉陷入陰影之中，強調心情沉悶

陰影落在內側的臉部，就能產生尷尬或身體不適等不安的氛圍

來自仰視臉前方的光，暗示著未來的美好發展

增強眼力的
化妝表現

現實生活中的化妝是，把臉部的凹凸撫平，藉此減少資訊量，但在圖畫當中則是反過來增加臉部的質感。腮紅或口紅只要參考臉頰或嘴唇畫法（參考第117頁），把標示的嘴唇輪廓上色就可以了，而眼影和睫毛則要利用實線和色彩描跡的組合改變印象。

眼睛的化妝

不論有沒有化妝，眼睛的上眼線都是採用較深的實線，下眼線則是採用實線或色彩描跡。以化妝為形象的時候，則要把上眼線加粗，增加睫毛，如此就能增加眼力，更令人印象深刻。

成熟女性的眼睛

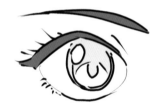 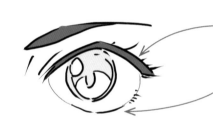

眼線較濃且睫毛也比較多

下眼線也用實線表現

沒有化妝

在這個階段中看不出男女差異

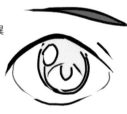

像小孩的眼睛（沒有化妝）

美少女人物等經常採用。低年齡層的人物很少會化妝

上線條較濃，睫毛就視人物調整

下線條只畫出一部分

各式各樣的眼睛表現

眼線的粗細、睫毛的濃密度,可依照男女差異做出區別。不過,基礎形狀本身則沒有太多的性別差異。另外,眼睛的形狀也會依時代或類別而有所不同。描繪人物時,參考各式各樣的眼睛形狀,一邊選擇最適合的眼睛展現方式吧!

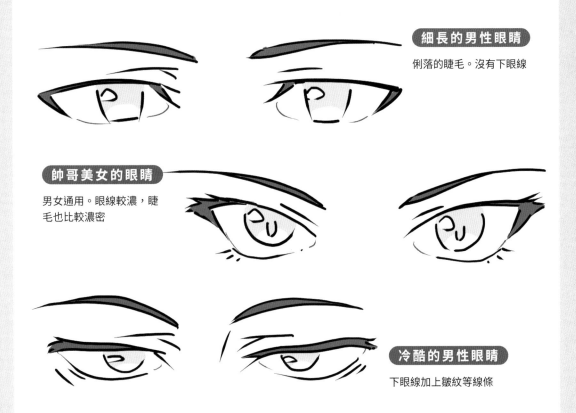

細長的男性眼睛

俐落的睫毛。沒有下眼線

帥哥美女的眼睛

男女通用。眼線較濃,睫毛也比較濃密

冷酷的男性眼睛

下眼線加上皺紋等線條

下眼線的不同描繪方法

下眼線描繪的有無與多寡,將會大幅改變印象。睫毛的變形也會因圖畫而有各種不同的模式

減少下眼線

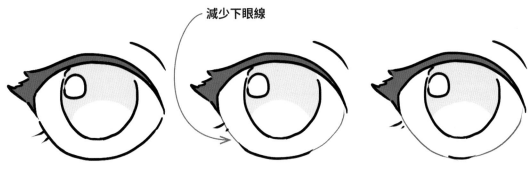

用實線包圍瞳孔的沉重印象。以前的動畫或劇畫畫風的插圖等

只有上眼線採用實線,下眼線減少實線,改用色彩描跡,就能營造出輕盈印象

不同年齡的畫法

人物的細微年齡很難描繪。例如，描繪同一個人的18歲高中生時期和20歲大學生時期的時候，兩者的體格應該沒什麼差異。尤其在沒有先決條件的情況下，是沒辦法描繪出差異的。不管怎麼說，最重要的關鍵就是，先了解各年齡層的特徵性體格、髮型、服裝。另外，建立相同的共通點，避免引起觀看者誤會，正是年齡區分的重點。

人物的變化和相同性

體型會隨著年齡的變化逐漸改變。透過眼睛、骨骼、體型和小道具等建立共通點，就可以讓人物看起來像同一個人。

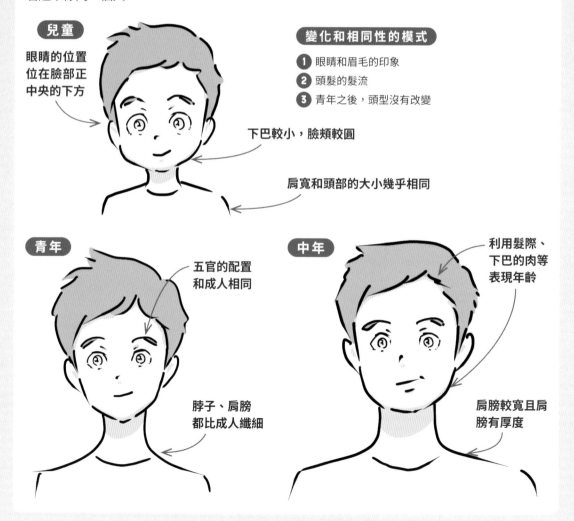

兒童

眼睛的位置位在臉部正中央的下方

變化和相同性的模式

❶ 眼睛和眉毛的印象
❷ 頭髮的髮流
❸ 青年之後，頭型沒有改變

下巴較小，臉頰較圓

肩寬和頭部的大小幾乎相同

青年

五官的配置和成人相同

脖子、肩膀都比成人纖細

中年

利用髮際、下巴的肉等表現年齡

肩膀較寬且肩膀有厚度

伴隨著成長的外觀變化

讓髮型、服裝和包包，隨著從兒童、學生至社會人士的成長或立場轉變而改變。確實掌握男女老幼等各種角色的標準，就能繪製出不引人誤解的圖畫。

髮型、服裝、隨身物品的變化

兒童

雙馬尾、書包

國高中生

肩包或背包

社會人士

手提包

體型的變化

根據前面學習到的內容，試著找出各世代的特徵吧！

兒童

大大的眼睛偏下方，脖子纖細。頭髮較短，瀏海較長

年輕人

整體變得纖細且縱長。頭髮變長，露出額頭

成人

眼睛偏上，呈現整體確實的體型。髮型也會變成捲髮等造型

時尚的影響

現實世界的時尚趨勢也會影響到動漫的人物。當你看到以前的人物時，比起線條的描繪，應該也會發現時尚已經大不相同了吧！

80年代

偶像全盛時期。頭髮採用大波浪的捲髮造型

00年代

街頭時尚

2020年代以後

混入過去的時尚，變得更多樣化

描繪同一角色的成長

利用圖畫很難畫出1～2歲的年齡差距。掌握各年齡層的特徵，表現出各自的象徵性吧！髮量就屬青年時期最多，成年之後則會慢慢減少。另外，體格也是成長至成年，然後隨著年齡增加開始逐漸駝背、縮小。

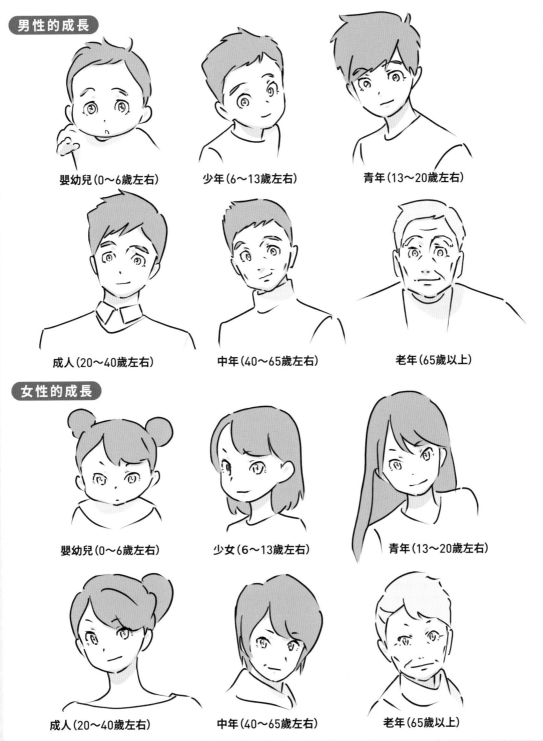

男性的成長

嬰幼兒(0～6歲左右) 　少年(6～13歲左右) 　青年(13～20歲左右)

成人(20～40歲左右) 　中年(40～65歲左右) 　老年(65歲以上)

女性的成長

嬰幼兒(0～6歲左右) 　少女(6～13歲左右) 　青年(13～20歲左右)

成人(20～40歲左右) 　中年(40～65歲左右) 　老年(65歲以上)

動漫的進化史

圖畫並不是一個人從零開始描繪

不論是什麼樣的圖畫，肯定都是受到某人的影響才開始描繪，圖畫是有進化史的。從最古老的鳥獸人物戲畫，到江戶時代的浮世繪、明治時代以後的西洋繪畫影響，再來就是迪士尼、手塚治蟲……。人臉該怎麼變形，才會更可愛、更酷炫？正因為有前人的經驗和智慧的結晶，才會有我們今天看到的動畫、漫畫、插畫、3D動畫等圖畫。

以寫實為基礎的寫實圖畫

1940年代的動畫形象

日本在1917年創作出第一部動畫。戰爭期間、戰爭後的動畫還沒有被符號化，眼睛採用的是完整畫出上下眼線等的寫實表現。因此，距離可愛程度的表現還十分遙遠。華特·迪士尼的「白雪公主」於1950年在日本上映之後，日本的動畫製作也開始趨於正統化

1960年代左右

深受漫畫的影響

昭和中期，電視動畫開始問世。漫畫的動畫化開始推動，圖畫符號化隨著日本漫畫的採用而趨於成熟，獨自發展出大眼睛之類的畫風

漫畫和插畫的動畫化

近年來，漫畫的動畫化逐漸增多，漫畫或插畫也開始注重立體的描繪。例如，減少頭髮線條、避免陰影描繪得太細膩，而以平面進行劃分等，追求單純化的傾向。另一方面，也有像插畫那樣，連細節部分都詳細描繪的動畫。漫畫和動畫是沒有分界的，因此，可說是兩種風格的繪畫能力都必須兼具。

因為受少女漫畫的影響，既然有頭髮或陰影等都細膩描繪的動畫，自然也會有單純化且淺顯易懂的簡易模式。圖畫的流行就是在於線多線少、華麗或樸素等各種畫風之間，不斷地變化與重覆

動畫也會像插畫那樣，描繪出細緻的光和陰影。因此，需要具備能夠根據圖畫風格進行描繪的繪圖能力

溫故知新！

全新的靈感來自過去的名作。有時，看到以前的作品，就會發想出符合現代的新奇表現。有時也會發現過去未曾使用的新鮮表現。覺得靈感來源已經達到極限時，也可以試著吸取過去的名作，就能讓觀眾感到耳目一新。繪畫的歷史就像螺旋梯那樣，一邊通過類似的場所，一邊進化。

INDEX

作者簡介

室井康雄（Muroi Yasuo）

動畫師。1981年，出生於福島縣。中央大學畢業後，進入吉卜力工作室。離職後，
負責繪製《火影忍者》、《電腦線圈》、《福音戰士新劇場版》系列的原稿。之後也
有參與分鏡、導演等工作。目前在自行開設的「Anime私塾」網站指導學生，同時
也會透過YouTube、Twitter等平台分享繪畫知識，受到廣大用戶喜愛。

過去的主要參與作品（動畫、原稿、繪圖監製、導演、分鏡）

《地海戰記》、《火影忍者》、《地球防衛少年》、《天元突破 紅蓮螺巖》、《電
腦線圈》、《亡念之扎姆德》、《福音戰士新劇場版：破、Q》、《劇場版Fate／
stay night [Unlimited Blade Works]》《哆啦A夢 大雄的人魚大海戰》、
《借物少女艾莉緹》、《七合聖石戰記》、《魔法禁書目錄 II》、《灼眼的夏
娜》、《科學超電磁砲S》、《銀之匙 Silver Spoon》、《巴哈姆特之怒
GENESIS》等多部作品。

TITLE

室井康雄親授！最強3步驟畫臉神技

STAFF

出版	瑞昇文化事業股份有限公司
作者	室井康雄
譯者	羅淑慧
創辦人 / 董事長	駱東墻
CEO / 行銷	陳冠偉
總編輯	郭湘齡
特約編輯	謝彥如
文字編輯	徐承義　張聿雯
美術編輯	謝彥如
國際版權	駱念德　張聿雯
排版	謝彥如
製版	明宏彩色照相製版有限公司
印刷	龍岡數位文化股份有限公司
法律顧問	立勤國際法律事務所　黃沛聲律師
戶名	瑞昇文化事業股份有限公司
劃撥帳號	19598343
地址	新北市中和區景平路464巷2弄1-4號
電話	(02)2945-3191
傳真	(02)2945-3190
網址	www.rising-books.com.tw
Mail	deepblue@rising-books.com.tw
初版日期	2023年8月
定價	600元

國家圖書館出版品預行編目資料

室井康雄親授!最強3步驟畫臉神技/室井康雄作
; 羅淑慧譯. -- 初版. -- 新北市：瑞昇文化事業股
份有限公司, 2023.08
176面；18.2x25.7公分
ISBN 978-986-401-646-4(平裝)

1.CST: 插畫 2.CST: 繪畫技法

947.45　　　　　　　　　　112010283

ANIME SHIJYUKURYU SAIKYO 3 STEP DE RAKURAKU
KAO BUST UP SAKUGA JYUTSU
© X-Knowledge Co., Ltd. 2022
Originally published in Japan in 2022 by X-Knowledge Co., Ltd.
Chinese (in complex character only) translation rights arranged with
X-Knowledge Co., Ltd.